Dom EUGÈNE ROULIN
BÉNÉDICTIN DE LA CONGRÉGATION DE SOLESMES

L'ANCIEN TRÉSOR
DE
L'ABBAYE DE SILOS

AVEC SEIZE PLANCHES ET VINGT FIGURES DANS LE TEXTE

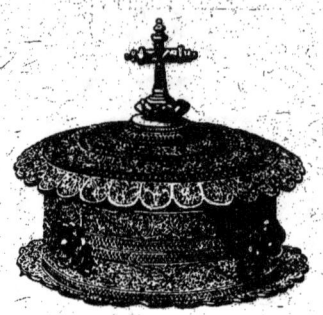

PARIS
ERNEST LEROUX, ÉDITEUR
28, RUE BONAPARTE, 28
—
1901

DU MÊME AUTEUR :

LA CROIX DE LA COLLÉGIALE DE VILLABERTRAN (Catalogne) (*Monuments et mémoires*, publiés par l'Académie des Inscriptions et Belles-Lettres, 2ᵉ fascicule du tome VI).

UN TABLEAU BYZANTIN INÉDIT (Musée épiscopal de Vich) (*Monuments et mémoires*, publiés par l'Académie des Inscriptions et Belles-Lettres, 3ᵉ fascicule du tome VI).

Ol
1467

L'ANCIEN TRÉSOR

DE

L'ABBAYE DE SILOS

DOM EUGÈNE ROULIN
BÉNÉDICTIN DE LA CONGRÉGATION DE SOLESMES

L'ANCIEN TRÉSOR

DE

L'ABBAYE DE SILOS

AVEC SEIZE PLANCHES ET VINGT FIGURES DANS LE TEXTE

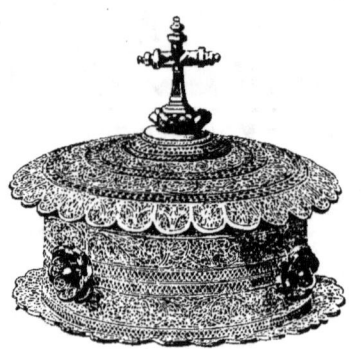

PARIS
ERNEST LEROUX, ÉDITEUR
28, RUE BONAPARTE, 28

1901

R̄M̄O PATRI
DOMNO PAVLO DELATTE
ABBATI SOLESMENSI
STVDIA QVAEQVE STRENVE PROMOVENTI
NECNON ET ANTIQVA MONVMENTA
INVESTIGANTIBVS
SEDVLA BENEVOLENTIA FAVENTI
HOC OPVS
MEMORIS DEVOTIQVE ANIMI PIGNVS
D D.

INTRODUCTION

L'abbaye de Silos est située dans la Vieille-Castille, au milieu de montagnes arides et sauvages, et à peu près à égale distance des villes de Burgos et d'Osma. Jusqu'en ces dernières années, elle était éloignée de quinze lieues environ du chemin de fer et de trois ou quatre lieues de toute voie carrossable[1]. C'est assez dire que l'accès en était difficile et que le nombre de ses visiteurs a été fort limité.

Un abbé, un thaumaturge, un saint a fait la principale grandeur spirituelle et temporelle de ce monastère; nous avons nommé Dominique dont le gouvernement dura plus de trente années (1041-1073). La fondation de l'abbaye, cependant, ne peut lui être attribuée, puisqu'une charte de 919 prouve que Fernand Gonzalez en a été le bienfaiteur[2]. D'ailleurs, plusieurs noms d'abbés des x^e et xi^e siècles nous sont connus. Mais, enfin, la situation de l'abbaye était lamentable au commencement du xi^e siècle et c'est à Dominique qu'elle doit sa restauration matérielle, une restauration qui fut presque une reconstruction totale; c'est à lui qu'elle est redevable de l'accroissement de ses religieux et de sa vie parfaitement monastique.

Le zèle de saint Dominique ne fut pas restreint aux limites de son abbaye. Pendant sa vie, un grand nombre de chrétiens, captifs des Maures, obtinrent leur délivrance, par son intercession, et le pouvoir du thaumaturge

[1]. Une ligne de chemin de fer reliant Valladolid à Osma passe maintenant à la Vid, distant de Silos de 37 kilomètres environ, et on a commencé une route qui, partant de Covarrubias, traversera la vallée de Silos à 2 kilomètres environ du monastère.

[2]. C'est le plus ancien document certain pour l'histoire du monastère, dont les origines sont assez obscures.

ne fit que croître après sa mort. L'histoire nous le raconte loyalement et les nombreux fers de prisonniers, suspendus encore près de la chapelle du saint, en sont un témoignage éclatant.

Après Dominique, vint l'abbé D. Fortunius. C'est sous le gouvernement de ce pieux prélat que la nouvelle église du monastère fut consacrée (29 septembre 1088). Ses successeurs immédiats maintinrent l'abbaye dans sa ferveur religieuse et dans sa prospérité matérielle. Mais aucun n'atteignit la réputation si parfaitement justifiée de D. Rodrigue Yenenguez de Guzman. Ce religieux fut lié d'une façon très particulière avec le roi de Castille, Alphonse le *Savant*, fils de saint Ferdinand. Son abbatiat dura trente quatre années (1242-1276) et, parmi les abbés de Silos, aucun, après saint Dominique, n'a laissé une mémoire plus vénérée.

Au xive siècle, l'ordre bénédictin était en décadence. Nous pouvons signaler le choix que fit alors Benoît XII, d'un abbé de Silos, D. Jean IV, pour faire exécuter la bulle *Fulgens sicut stella*, dans les monastères de la Castille. C'est la constitution qui avait pour but de ramener les familles bénédictines à leurs excellentes traditions. Mentionnons encore, en 1384, un terrible incendie, dont l'abbaye eut beaucoup à souffrir et, en 1388, la visite à Silos de Pierre de Lune, depuis l'antipape Benoît XIII.

Nous passons sur le xve siècle qui, pour une esquisse aussi rapide, n'offre pas de faits bien remarquables à signaler. Au xvie, commence une phase nouvelle pour l'abbaye. En 1512, elle fut, en effet, réunie à la congrégation de Valladolid, par son abbé Luiz Mendez et, à partir de cette époque, soumise au régime des abbés, élus d'abord tous les trois ans, puis tous les quatre ans, à dater de l'année 1613. De nombreux abbés se succèdent par conséquent, pendant les xviie et xviiie siècles et, précisément, cette succession rapide est cause, en partie, de la pénurie d'événements remarquables. Une mention, cependant, doit être accordée à la visite que le roi d'Espagne, Philippe III, et la reine Marguerite d'Autriche firent à l'abbaye, en juillet 1608. De ce fait important, nous passons jusqu'à l'invasion de l'Espagne par les armées de Napoléon et à l'abolition des ordres religieux, en 1835. Mais ces événements, d'une importance majeure pour le mo-

nastère, ont naturellement place dans la seconde partie de cette Introduction et, bientôt le lecteur les y verra consignés.

Au reste, les gens désireux de connaître le passé de l'abbaye castillane pourront recourir aux deux volumes de dom M. Férotin[1], récemment couronnés par l'Académie des Inscriptions et Belles-Lettres, et auxquels des juges aussi compétents que M. Léopold Delisle[2], M. Morel-Fatio[3] et le R. P. dom Cabrol, prieur de Farnborough (Angleterre)[4], n'ont point ménagé leurs éloges.

Grâce à ce double ouvrage, nous connaissons maintenant les diplômes royaux de l'abbaye, ses bulles pontificales, ses titres divers, émanés de cardinaux, d'évèques, de grands feudataires de la couronne ou de simples particuliers, ses manuscrits wisigothiques, ses manuscrits en écriture « française », ses inscriptions et enfin son histoire.

Une partie des richesses de Silos, cependant, n'a pas été étudiée par D. Férotin. Nous voulons parler des objets d'art qui formaient autrefois, dans l'abbaye, un ensemble du plus haut intérêt, soit au point de vue de la liturgie, soit au point de vue des arts industriels. Puisque nous devons à un séjour de plusieurs années en Espagne, d'avoir pu examiner longuement et à maintes reprises les pièces de cette magnifique collection, aujourd'hui divisée, nous essaierons de faire connaître les plus importantes, en les décrivant, en les comparant, s'il y a lieu, à des œuvres similaires, en les reproduisant par l'héliogravure ou par la photogravure. Quelques-unes des notices ont été publiées récemment. Elles paraîtront de nouveau, après avoir subi diverses corrections et seront augmentées de plusieurs descriptions de petits monuments fort peu connus ou même complètement inédits.

Mais d'abord, nous avons composé, pour cette Introduction, une liste qui peut être intéressante. Elle comprendra presque tous les objets conservés encore de nos jours, puis un bon nombre de petits monuments dis-

1. *Histoire de l'abbaye de Silos*. Paris, Leroux, et *Recueil des chartes de l'abbaye de Silos*, id.
2. *Journal des savants*, 1897, p. 379-382.
3. *Revue critique*, 1898, p. 46-48.
4. *Revue des Questions historiques*, 1897, p. 187-198.

parus, mais dont l'existence a été signalée dans tel ou tel document. Plusieurs pièces remontant seulement aux derniers siècles et que nous avons cru inutile de décrire, auront place, de la sorte, dans notre énumération. Nous suivrons, autant que possible, l'ordre chronologique, et nous intercalerons les objets de date incertaine à la place que nous croirons pouvoir leur assigner. Nous aurons ainsi un relevé qui, s'il est incomplet — et il le sera bien certainement — aura pourtant l'avantage de mentionner un bon nombre de pièces, d'âges très divers, ayant servi aux besoins du culte, dans l'église monastique de Silos.

1. Tête en bronze (IIe siècle). Conservée à Silos. (*Voy. notice I.*)
2. Coffret en laiton, d'un travail très ancien : « *arca de laton, labrada a lo antiquisimo* [1]. » Disparu.
3. Étui arabe, en ivoire (xe siècle). Conservé au Musée de Burgos. (*Voy. notice II.*)
4. Coffret arabe, en ivoire (première moitié du XIe siècle), avec montures et plaques limousines (XIIe siècle). Conservé au Musée de Burgos. (*Voy. notice III.*)
5. Calice ministériel, en argent (XIe siècle). Conservé à Silos. (*Voy. notice IV.*)
6. Chasuble de saint Dominique [2]. — Morceau de la chasuble du saint à Yruela, au diocèse de Tolède : toile de damas bleu et or, mesurant un quart de long [3] et quatre doigts de large : « *un pedazo de tela de damasco azul y dorado de una quarta de largo y quatro dedos de ancho, que es parte de casubla con que santo Domingo de Silos decia misa* [4]. » — Chasuble disparue. — Morceau d'Yruela, brûlé pendant les guerres de l'Indépendance.
7. Couronne d'argent, ornée de cabochons en cristal de roche. Disparue. (*Voy. notice I.*)
8. Croix en cristal, offerte par le roi Alphonse VIII et renfermant du bois de la croix de Notre Seigneur : « *una cruz de cristal que ofrescio el rey don Alonso que vençio la batalla de Ubeda, en que esta del madero de la cruz de Nuestro Señor Jhesu Christo* [5]. » Disparue.

1. Catalogue du P. Gaspar Ruiz. Puisque nous citerons plusieurs fois le catalogue de ce religieux, il est utile d'informer le lecteur qu'il s'agit d'une liste des reliques, conservées à Silos. Seulement, le P. Ruiz mentionne en même temps les reliquaires qui, de son temps, abritaient les saintes reliques. Le catalogue en question est tiré du fol. 25 de son histoire manuscrite : *Historia milagrosa de santo Domingo de Silos*, commencée en 1615 et conservée aux Archives de l'abbaye ; il a été publié par Yepes, *Coronica de la orden de san Benito*, 1613, t. IV, p. 379-380.
2. Ruiz et autres documents (D. Férotin, *Histoire*, p. 338).
3. Sans doute la quatrième partie de la *vara* qui est une mesure d'environ 0m,86.
4. Archives de Silos, ms. 78, fol. 247 v°, année 1667 (D. Férotin, *Histoire*, p. 338).
5. Inventaire de 1440 (D. Férotin, *Recueil des chartes de l'abbaye de Silos*, p. 483).

9. Frontal ou devant d'autel, cuivre émaillé (xii^e siècle). Conservé au Musée de Burgos. (*Voy. notice V.*)
10. Retable en cuivre (xii^e siècle). Conservé à Silos. (*Voy. notice VI.*)
11. Patène ministérielle en argent (xiii^e siècle). Conservée à Silos. (*Voy. notice VII.*)
12. Châsse en cuivre émaillé (xiii^e siècle). Conservée à Silos. (*Voy. notice VIII.*)
13. Châsse en cuivre émaillé (xiii^e siècle). Conservée au Musée de Burgos. (*Voy. notice IX.*)
14. Colombe eucharistique, en argent (xiii^e siècle). Conservée à Silos. (*Voy. notice I.*)
15. Trois reliquaires minuscules. L'un d'eux, en pierre blanche, porte l'inscription : S. IOHANIS B. — S. PETRI. — S. VINCENTI L. — Sur le second, qui est en bois, on lit : SANCTI STHEFANI. — SANCTE MARINE. — Le troisième est en os. — Conservés à Silos.
16. Main-reliquaire en argent (xv^e siècle). Conservée à Silos. (*Voy. notice X.*)
17. Boîte en cristal : « *una caxa de cristal de la leche de santa Maria* [1]. » Disparue.
18. Boîte en ivoire : « *en una caxa de marfil son reliquias de sant Bartolome...* [2] »
19. Coffret en bois peint : « *...otra arca de madera pintada, en que son reliquias de santo Tomas de Canturberi de Inglatera...* [3]. » Disparu.
20. Coffret en argent : « *una arca de plata, en que esta la cabeça de sant Urban papa...* [4]. » Disparu.
21. Boîte ronde en ivoire : « *... en otra arca redonda de marfil...* [5]. » Disparue.
22. Custodia ou monstrance eucharistique, argent doré (datée de 1526). Conservée à Silos. (*Voy. notice XI.*)
23. Un miroir avec cadre orné d'élégantes sculptures (xvi^e siècle). Conservé à Silos, sacristie.
24. Candélabres en argent, donnés au monastère dans le premier quart du xvi^e siècle [6]. Disparus.
25. Deux lampes d'argent, offertes par Doña Elena Mexia, mère du P. Manuel Angles qui fut abbé du monastère, de 1621 à 1627 [7]. Disparues.
26. Calice et lampe d'argent, don de la reine Marguerite d'Autriche, femme de Philippe III, en souvenir de leur visite à l'abbaye, en 1608 [8]. Lampe disparue. Pour le calice, voy. page suiv., note 6.
27. Une petite châsse en nacre, avec monture d'argent, donnée par la même reine : « *... arquita de concha con sus cantoneras de plata, que dió la señora imperatrix Doña Margarita de Austria...* [9]. » Disparue.

1. Inventaire de 1440 (D. Férotin, *Recueil*, p. 483).
2. Id., *ibid.*
3. Id., *ibid.*
4. Id., *ibid.*
5. Id., *ibid.*, p. 484.
6. D. Férotin, *Histoire*, p. 151.
7. Id., *ibid.*, p. 170, note 3.
8. Id., *ibid.*, p. 166.
9. P. Juan de Castro, *El glorioso thaumaturgo español, redentor de cautivos, santo Domingo de Silos*. Madrid, 1688, p. 295.

28. Petite jarre en argent : « *Una jarrica de plata con reliquias de santa Lucia*[1]. » Disparue.

29. Trois fioles : « *Tres redomitas con sangre de san Juan Bautista*[2]. »

30. Boîte en bois : « ... *una caxa de madera con reliquias de santa Maria Madalena*[3]. »

31. Un petit reliquaire :« *un relicario pequeño* ». Donné à l'abbaye par Doña Augustina Velde de la Guerra, sœur du P. Benito de la Guerra, mort abbé de Silos, en 1631[4].

32. Quelques petites fioles en argent : « *unas ampollas de plata.* » Données par la même[5]. Disparues.

33. Un calice avec sa patène : « *un caliz con patena.* » Donnés par la même[6].

34. Un bénitier en argent : « *una pilita de agua bendita de plata.* » Donné par la même[7]. Disparu.

35. Une clochette en argent : « *una campanilla de plata.* » Donnée par la même[8]. Disparue.

36. Six chandeliers d'argent, avec croix assortie, pour l'autel majeur. Leur prix s'élevait à 12.800 réaux (3.200 francs) : « *Quedam que han hecho en la sacristia para servicio del altar mayor un juego de candeleros de plata con su cruz. Los candeleros son seis, como medio blandones, de valor de 12.800 reales*[9]. » Disparus.

37. Reliquaire en argent, travaillé à jour : « *Un relicario de plata calado*[10]. »

38. Urne de bronze doré, avec carreaux de cristal : « *una urna de bronce sobredorada con sus cristales.* » Ce reliquaire fut donné par l'abbé Mateo de Rosales, mort à Madrid en 1685[11]. Disparue.

39. Étui d'argent, renfermant le bâton de saint Dominique. Donné au XVIIe siècle, par D. Juan de Velasco, duc de Frias. Conservé à Silos. (*Voy. notice XII.*)

40. Coffret d'ébène, garni d'argent : « *una arca de hebano, guarnecida con mucha plata*[12]. » Disparu.

41. Un très grand drap mortuaire, avec riches applications (XVIIe siècle). Œuvre remarquable, conservée à Silos, mais fort détériorée.

42. Pyxide en argent, décorée de filigranes (deuxième moitié du XVIIe siècle). Conservée à Silos. (*Voy. notice XIII.*)

1. Ruiz, *op.* et *loc. cit.*
2. Id., *ibid.*
3. Id., *ibid.*
4. Arch. de Silos, *Libro de Consejo*, 1629.
5. Id., *ibid.*
6. Id., *ibid.* L'abbaye possède un calice du XVIIe siècle, assez riche, et dont la coupe est ornée de clochettes. Peut-être avons-nous là le calice de Dª Augustina Velde de la Guerra ou même celui de la reine Marguerite d'Autriche.
7. Id., *ibid.*
8. Id., *ibid.*
9. *Deposito*, année 1653 (D. Férotin, *Histoire*, p. 173, note 4).
10. Castro, *op. cit.* (D. Férotin, *ibid.*, 342).
11. *Monasticum hispanicum*, ms. 321 du fonds espagnol de la Bibliothèque nationale, p. 376.
12. Arch. Sil. E. XXII, 4, año 1653.

43. Un reliquaire d'ébène, figurant un retable, avec garnitures de bronze doré, et terminé, au sommet, par des agates en forme de jarres : « *Un relicario de Ebano, labrado en forma de retablo, y guarnecido de bronces sobredorados, cuyos remates coronan unas agatas hermosamente labradas, en formas de jarra*[1]. » Conservé à Silos.

44. Deux autres petits reliquaires de même matière et de même forme, pour accompagner le précédent : « *Otros dos relicarios pequeños de la misma materia y figura, que sirven de colaterales al grande*[2]. »

45. Pyramide dorée et peinte, renfermant une relique de saint Frutos : « *Se compuse la relequia del señor san Frutos en piramide sobredorada y estofada*[3]. » Conservée à Silos.

46. Deux reliquaires avec pieds et garnitures en argent, avec reliques des saints martyrs d'Agaune : « *Se ponen en el relicario dos relicarios de los santos martires de Arjona, con pié y guarnicion de plata*[4]. »

47. Reliquaire en bois peint et doré, ayant la forme d'une pyramide : « *una piramida de madera estofada y dorada*[5]. »

48. Pectoral en or (agrafe de chape), orné de trente-deux émeraudes (vers 1723)[6]. Disparu.

49. Antependium brodé (xviiie siècle). Conservé à Silos. (*Voy. notice XV.*)

50. Autre antependium brodé (xviiie siècle). Conservé à Silos. (*Voy. notice XV.*)

51. Chasuble brodée (xviiie siècle). Conservée à Silos. (*Voy. notice XV.*)

52. Chasuble, chape et dalmatiques brodées (xviiie siècle). Conservées à Silos. (*Voy. notice XV.*)

53. Grande urne en argent, renfermant le corps de saint Dominique de Silos, exécutée en 1733. Conservée à Silos. (*Voy. notice XIV.*)

54. Canons d'autel, encadrements en argent, style rococo (xviiie siècle). Conservés à Silos. (*Voy. notice XVI.*)

55. Coffret en vermeil, avec pierres précieuses, donné par Doña Maria Magdalena Ponce de Leon y Davila, pour renfermer une copie du saint Suaire de Turin (1779)[7].

56. Quatre grands miroirs : encadrements bois sculpté et doré (xviiie siècle). Conservés à Silos. (*Voy. notice XVII.*)

57. Reliquaire de saint Sébastien : statuette du saint (argent), attaché à un arbre de corail; socle en métal. Don du P. Martin Araujo, mort en 1832. Conservé à Silos.

Comprenons enfin, sous une mention générale, quelques autres pièces du xviie siècle et du xviiie, encore conservées à Silos. Elles appartiennent à une époque si déplorable pour les arts industriels et elles ont tellement, au

1. Castro, *op. cit.*, p. 296.
2. Id., *ibid.*
3. Arch. Sil., *Deposito*, année 1701 (D. Férotin, *Histoire*, p. 339).
4. Id., *ibid.*, année 1701 (D. Férotin, *ibid.*, p. 342).
5. Id., *ibid.* (D. Férotin, *ibid.*, p. 339).
6. D. Férotin, *Histoire*, p. 179.
7. Id., *ibid.*, p. 171, note 6.

point de vue de la forme et de l'ornementation, les défauts communs aux œuvres d'art de cette période, que nous avons omis de les examiner longuement, nous l'avouons sans détour. — Ainsi prend fin l'énumération des objets d'art de l'abbaye castillane. Les derniers, en date d'exécution, nous conduisent au xixe siècle et, avec lui, s'ouvre bientôt, pour le monastère, une ère de difficultés, de menaces, de dangers extrêmes. Ces dangers existèrent pour le trésor artistique de Silos, il est à peine besoin de l'indiquer. Les armées napoléoniennes étaient entrées en Espagne et, en janvier 1810, plus de deux mille soldats français avaient pénétré jusqu'à Silos. Le 27 de ce mois, ils en repartaient, emmenant à Burgos le P. Moreno, auquel avait été confiée la garde de l'abbaye. Interrogé par le gouverneur, Solignac, qui voulait savoir où étaient déposés les objets d'or et d'argent du monastère, ce religieux, si habile en même temps que ferme, si perspicace et si ardent patriote, sut déjouer la cupidité de son interlocuteur. Il revint quelques jours après vers sa chère abbaye.

Une première fois, le danger put donc être écarté, mais ce fut pour un laps de temps de bien courte durée. En 1812, les Cortès ordonnaient, en effet, aux églises, de livrer à la Nation toute l'argenterie qui n'était pas indispensable au service divin, et le P. Moreno, pour conserver à son abbaye ce précieux dépôt, dut la racheter au prix de 15.843 réaux.

L'année fatale de 1835 arriva. Elle vit l'abolition de tous les ordres religieux en Espagne. Un commissaire du gouvernement, D. Juan Ventura Urien, vint à Silos, pour notifier, au nom de l'État, la suppression de l'abbaye, pour dresser en même temps un inventaire de tous les biens meubles qu'elle possédait. Ce chrétien sincère, très justement affligé de remplir pareille mission, fit savoir à l'abbé D. Rodrigo Echevarria qu'il pouvait indiquer dans les inventaires ce que bon lui semblerait, et que, pour lui, il n'avait rien à rechercher, rien à examiner. Puis, en se retirant, il le chargea de conserver, au nom et pour le compte de l'État, le monastère et tout ce qu'il contenait. L'église de l'abbaye étant d'ailleurs en même temps église paroissiale, tous les objets destinés au culte furent respectés.

D. Rodrigo Echevarria resta à Silos jusqu'en 1857. Nommé alors

évêque de Ségovie, il s'éloigna du monastère, emportant avec lui la meilleure partie de l'argenterie qu'il désirait ainsi sauver, afin qu'elle revînt, après lui, aux derniers survivants de l'abbaye. Elle revint en effet à l'un de ses derniers profès, comme nous le verrons bientôt.

Le prélat n'eut garde d'oublier, en partant, et la conservation du monastère et le gouvernement spirituel de la paroisse. Il confia cette double charge à un religieux d'un dévouement absolu, Fr. Sisebuto Blanco qui, depuis quelques années, avait assisté, à Silos, le vénérable prélat.

« Un soir, en 1864, si nous ne nous trompons, Fr. Sisebuto vit arriver chez lui un visiteur inattendu. C'était un dessinateur et peintre de grand talent, voué spécialement à la reproduction des monuments archéologiques : D. Francisco Aznade. Un éditeur de Madrid, D. Francisco Dorregaray, qui avait entrepris une magnifique collection sous le titre de *Monumentos arquitectónicos de España*, l'envoyait pour mesurer et dessiner ceux de Silos. Le moine-curé le reçut à merveille, lui facilita l'étude et le relevé du cloître roman, lui permit de dessiner le calice de saint Dominique, deux châsses en émail et un coffret arabe d'ivoire, que renfermait le reliquaire de l'église. Rompant même avec ses habitudes de réserve absolue, il poussa la confiance jusqu'à retirer de l'autel en bois de saint Dominique, dans lequel elles étaient cachées depuis plus d'un siècle, les deux magnifiques pièces de cuivre émaillé, placées comme frontal et comme retable devant le tombeau du saint, lors de sa canonisation[1].

« Tous ces monuments parurent quelques années après en quatre planches superbement gravées et chromolithographiées qui sont une des beautés de cette splendide publication malheureusement inachevée. Un texte devait les expliquer; jamais il n'a paru. Ces planches attirèrent, hélas! l'attention sur les trésors de Silos; et lors de la révolution qui suivit la chute d'Isabelle II, un commissaire du gouvernement vint, en vertu d'un ordre de D. Manuel Zorilla, président de la République espagnole, réclamer

1. Le frontal et le retable n'existaient pas lors de la canonisation de saint Dominique. (Voy. *Notice VI*.)

toutes ces merveilles. La population de Silos se souleva; Fr. Sisebuto résista de son mieux; le commissaire dut se retirer une première fois; mais il revint ensuite avec toute une escouade de gendarmes, et il fallut céder. Le 6 mai 1870, une des châsses émaillées, le précieux coffret, un autre reliquaire arabe d'ivoire et le frontal partirent pour Burgos, où ils sont aujourd'hui les pièces principales du Musée provincial[1]. »

Nous avons vu précédemment que D. Rodrigo Echevarria, en gagnant Ségovie, avait emporté une partie de l'argenterie du monastère, et ce, pour la sauver, pour la faire revenir intégralement aux anciens moines de l'abbaye. A cet effet, le prudent évêque désigna formellement le P. Sébastien Fernandez, profès de Silos, comme un de ses exécuteurs testamentaires. Le prélat mourut en 1875. Le P. Sébastien, alors curé d'une paroisse de Madrid, se rendit à Ségovie, en rapporta les objets d'argent et des ornements d'église, et remit le tout aux bénédictines de San-Placido, à Madrid. « Pauvres à peu près comme toutes les religieuses espagnoles des ordres anciens, les bénédictines avaient eu à faire face à des réparations coûteuses et imprévues. Les voyant dans l'angoisse, le P. Sébastien, écoutant plus que de raison peut-être la bonté de son cœur, leur permit de vendre à leur profit l'argenterie de Silos. Un amateur bien connu par ses fréquents achats chez les religieuses, le marquis de Cuba, se présenta et acheta au poids trois calices, trois aiguières, deux grands bassins aux armes de Silos, plusieurs reliquaires, un coffret d'argent couvert de pierres précieuses; un encensoir et une navette furent vendus à un marchand d'antiquités... Des chasubles, une chape, une belle pièce brodée, une douzaine de reliquaires et deux ou trois autres objets d'argent, une crosse en métal doré, des croix pectorales et des anneaux de peu de valeur restaient encore[2]. »

Le R. P. dom Guépin, bénédictin de Solesmes, qui, après les expulsions de France (1880), eut l'honneur de restaurer l'insigne abbaye castillane, voulut à bon droit rentrer en possession de ces humbles épaves. Il les obtint

1. D. Martial Besse, *Histoire d'un dépôt littéraire. L'abbaye de Silos* (Revue bénédictine, 1897, p. 219).
2. D. Martial Besse (*op. cit.*, p. 244).

avec l'aide du R. P. Sébastien et, en 1891, nous vîmes arriver l'immense
caisse bardée de fer que D. Rodrigo Echevarria avait emportée, lors de son
départ à Ségovie. Elle ne renfermait, hélas! que les rares objets dont nous
venons de parler. — Telle est, en peu de mots, l'histoire de la dispersion du
trésor de Silos.

Nous ne pouvons prétendre et, d'ailleurs, nous ne voulons aucunement
rassembler ici les notices relatives à toutes les pièces encore existantes.
Nous avons vu que plusieurs avaient été vendues et, malgré nos efforts,
nous n'avons pu connaître celles qui furent en possession du marquis de
Cuba, aujourd'hui décédé [1]. Puis, nous répétons que, de propos délibéré,
et pour cause, nous avons négligé un petit nombre d'objets des derniers
siècles. Nous avons donc choisi, pour les décrire : 1° toutes les pièces,
antérieures à la Renaissance, qui nous sont conservés [2]; 2° la monstrance
eucharistique, du XVIe siècle; 3° quelques spécimens qui, pour être de
bien moindre valeur, représentent au moins les produits des XVIIe et
XVIIIe siècles. Nous ferons ainsi connaître de notre mieux une série de
pièces d'orfèvrerie, d'émaillerie, d'ivoirerie et de broderie, appartenant
aux arts espagnol, français (limousin) et arabe.

Au point de vue de la liturgie catholique, notre collection sera, pour
plusieurs, d'un intérêt supérieur encore. Nous verrons ce qu'était l'autel
aux âges de la foi, — un autel tout éclatant d'or, d'émaux et de pierreries.
Nous exposerons les vaisseaux d'argent et de vermeil : calice ministériel,
patène, pyxide et colombe eucharistique. Nous décrirons la parure de l'autel :
châsses et reliquaires où résidaient les saints, témoins du divin sacrifice.
Une charmante *custodia* montrera aussi quel est le genre d'édicule où
repose ordinairement le Sacrement de l'autel, dans les processions espa-
gnoles de la Fête-Dieu. Tous ces monuments eucharistiques sont bien les

1. Nous croyons volontiers qu'elles ne remontaient qu'à une époque relativement mo-
derne (XVIe (?), XVIIe et XVIIIe siècle).
2. Nous exceptons les petits reliquaires signalés au n° 15 de la liste précédente. Pour
ces menus objets, fort simples, une seule mention suffisait.

plus précieux qu'il nous faudra décrire. Veuille le Seigneur bénir cette humble étude, afin que, malgré son aridité, elle contribue à faire estimer tout ce qui touche à l'auguste Mystère.

I

TÊTE ANTIQUE

ET

COLOMBE EUCHARISTIQUE[1]

Le double objet que nous ferons connaître tout d'abord présente le singulier assemblage d'une tête antique et d'une colombe eucharistique. Si le présent travail comprenait seulement les petits monuments liturgiques de notre abbaye ou ses différentes pièces d'art industriel, nous devrions omettre les quelques lignes qui traiteront de l'objet antique. Mais notre but est plus large, puisque nous embrassons les différentes pièces qui peuvent constituer ce que nous appelons *le Trésor de Silos*. Il était difficile d'étudier la colombe sans son support; l'histoire des deux objets n'en fait qu'une.

La tête de femme est sans doute un fragment de statue; elle a été détachée du corps au point de jonction du col et des épaules. Elle est en bronze, mais creuse, comme l'indique la petite ouverture placée dans la chevelure. Cette tête est à peu près de grandeur naturelle. De même que dans la plupart des statues antiques de femme, le cou, ici, est presque rond et uni. Le menton est un peu fort et manque de grâce. La bouche entr'ouverte donne au profil de cette figure un air assez vulgaire. Les yeux, grands et vifs, ont des prunelles fortement creusées. Le nez a été déprimé, par suite d'accident. Les joues sont pleines, les oreilles presque entièrement cachées, le front peu élevé, comme dans toutes les statues que nous a léguées l'antiquité.

Cette tête est garnie d'une chevelure très abondante avec ondulations bien marquées et vides profondément tracés; elle est ceinte d'une couronne

1. Extrait des *Notes d'art et d'archéologie*, n° 7, juillet 1898.

de laurier ornée en avant d'un petit médaillon circulaire. Les cheveux partagés par une raie centrale qui commence au-dessus du front sont divisés à la nuque en grosses tresses qui passent sur la couronne, retombent jusqu'au milieu du cou, se relèvent ensuite et atteignent le sommet du crâne. Cette manière de disposer les cheveux est fréquente au IIe et au IIIe siècles. Un buste en bronze de Julie Sabine, au Louvre (salle Daru, n° 6765), présente ce même arrangement de la chevelure; nous l'avons rencontré également sur bon nombre d'autres figures de l'époque impériale romaine (1). Ce détail de la coiffure féminine et le caractère général de cette tête nous permettent de l'attribuer au IIe siècle. A la base du cou, on a fixé, nous ne savons trop à quelle époque, une tige en fer qui adhère encore au bronze, comme la figure l'indique. Nous verrons bientôt ce que cette tête peut représenter.

La colombe fixée au sommet appartient à une classe d'objets liturgiques très connus, mais assez rares. Au point de vue de l'exécution, elle est un type intéressant, parce qu'elle diffère de celles qui nous ont été conservées à travers les âges; on peut en voir une série dans le bel ouvrage de M. Ernest Rupin, *L'Œuvre de Limoges*, p. 225 et s. La dite colombe est tout en argent gravé; entre les ailes, sur le milieu du dos, s'ouvre une petite cavité qui avait son opercule mobile. La tête est tournée vers la gauche. Les pattes ont disparu; seul, le haut des cuisses est conservé. La pose de l'oiseau est bien naturelle et n'a pas la raideur des colombes de Laguenne (Corrèze), de Saltzbourg (Autriche), etc., reproduites dans l'ouvrage que nous venons de citer; aussi, notre colombe nous paraît-elle un peu moins ancienne; nous la croyons de la fin du XIIIe siècle, ou même de la première moitié du XIVe. — Quant à l'école d'art à laquelle elle appartient, les caractères nettement déterminés font ici défaut; nous n'avons pas, en effet, comme sur les colombes qu'a reproduites M. Rupin, ces émaux multicolores qui font penser de suite aux œuvres limousines. N'importe! le *facies*, la tournure de la colombe ont certainement un air de ressemblance avec celles qui sont figurées dans l'ouvrage en question, et nous la croyons, comme elles, de fabrication limousine. N'oublions pas, du reste, que les artistes de Limoges ont aussi bien travaillé les objets d'orfèvrerie pure que les objets en cuivre émaillé.

1. Daremberg et Saglio, *Dictionnaire des antiquités grecques et romaines*, art. Coma, fig. 1869, p. 1370. — Bernoulli, *Römische Ikonographie*, t. II, taf. XLVII, — t. III, taf. IV, 3, 6, 13, — taf. V, 1, 3, 7, 13, 14, 15, — taf. XLIII *a* et XLIII *b*.

TÊTE ANTIQUE ET COLOMBE EUCHARISTIQUE 3

Quelle est maintenant l'histoire vraie ou prétendue de la tête antique et de la colombe? Le plus ancien texte parlant de ces deux objets et même d'un troisième qui a disparu et qui avait un lien très intime avec eux, apparaît dans un inventaire daté de 1440. Il mentionne « une couronne d'argent ornée, tout à l'entour, de pierres de cristal, que fit exécuter saint Dominique de Silos, en l'honneur de saint Sébastien; puis, une tête placée dans la dite couronne et renfermant du sang de saint Blaise et du sang de sainte Catherine; en outre, une colombe placée au sommet de cette tête et qui contient un fragment de la mâchoire de saint Christophe et du sang de sainte Barbe(1). » Le texte est bien clair; la tête surmontée de la colombe désigne le double objet que nous étudions dans cette notice. Plus tard, au XVIIe siècle, les PP. Gaspar Ruiz de Montanio et Juan de Castro, deux bénédictins de Silos, mentionnent, à leur tour, la couronne d'argent conservée encore de leur temps, puis sur elle (*sobre ella*) une tête portant une colombe, « le tout fait par saint Dominique de Silos » (2). Les œuvres que le serviteur de Dieu exécuta ou fit exécuter se multiplient sous la plume des deux écrivains qui n'étaient pas précisément archéologues, les lecteurs l'ont déjà deviné sans peine. Pour les PP. Ruiz et Castro, en effet, ce n'est plus seulement la couronne d'argent que le saint fit exécuter; c'est encore et la tête de bronze et la colombe fixée à son sommet! Il faut convenir que l'assertion n'est pas absolument sans fondement; d'après eux, d'après aussi l'inventaire de 1440, le pieux abbé ayant fait faire la couronne, il était facile de croire (abstraction faite de toute considération archéologique) que la tête en bronze et la colombe lui étaient dues également, puisque ces trois pièces étaient réunies ensemble. — La légende se complète peu à peu après ces deux religieux, et, à la fin du XVIIIe siècle, la tête de femme est « une tête de Vénus antique, qui, d'après la tradition, aurait

1. « E otrosi, esta ende una corona de plata, çercada en derredor de piedras de cristal, la qual fizo fazer santo Domingo a reverençia de sant Sévastian. — E en una cabeça, que esta en la dicha corona, es de la sangue de sant Blas, e otrosi de la sangue de santa Catalina. — En una paloma que esta en somo de la cabeça ay del quixar de sant Cristoval, e de la sangue de santa Barbara » (D. Férotin, *Recueil des chartes de l'abbaye de Silos*, p. 483).

2. « Primeramente una corona de plata y piedras grandes de cristal..., y sobre ella una cabeça de lo mismo con una paloma encima : todo lo qual hizo S. Domingo de Silos, siendo Abad de este Monasterio a honor de S. Sebastian cuya vocacion tenia la Yglesia entonces » (Catalogue des reliques de l'abbaye, dressé par le P. Ruiz et publié par Yepes *Coronica de la orden de San Benito*, 1613, t. IV, 379-380). — Le P. Juan de Castro, dans sa vie de saint Dominique, ne fait que reproduire ce qu'a dit le P. Ruiz.

appartenu à une idole honorée encore au xi° siècle sur une montagne voisine de l'abbaye. » « Pour enlever à cette œuvre son caractère profane, ajoute D. Férotin, Dominique la fit surmonter d'une colombe en argent, dans laquelle il plaça plusieurs reliques...(1) »

Il n'est pas trop difficile, croyons-nous, d'apporter quelque lumière dans la légende qui s'est formée autour des objets dont nous nous occupons ; ces objets eux-mêmes parlent un langage très sûr à l'archéologie qui, à son tour, peut éclairer l'histoire. La tête en bronze n'est ni une tête de Vénus, ni une tête d'idole quelconque ; la couronne qui la ceint et la chevelure arrangée d'une façon très curieuse, bien connue, propre à une époque, désignent clairement une personnalité de cette époque et, probablement, une impératrice. Nous croyons prudent de ne pas préciser davantage, puisqu'aucune indication supplémentaire ne vient nous aider à formuler même une hypothèse. Il y a trop d'effigies d'impératrices qui offrent le même arrangement de chevelure et, en plus, un diadème ou une couronne, pour qu'il soit permis d'opiner pour un nom plutôt que pour un autre.

L'histoire de l'idole de Carazo (2) n'apparaissant qu'au xviii° siècle, il est plus conforme aux règles d'une saine critique de croire qu'elle s'est formée seulement à cette époque.

Nous pensons que la tête en bronze vient de Clunia. Dès 1073, l'abbaye de Silos possédait en effet des propriétés avec une grange ou un prieuré dans le voisinage de cette cité romaine, justement célèbre en Espagne par ses nombreuses antiquités (3). Les ruines de Clunia sont à une vingtaine de kilomètres de Silos.

Quant à la colombe, il est bien impossible de la faire remonter à une époque antérieure au xiii° siècle, et peut-être même, nous l'avons insinué, appartient-elle seulement au commencement du xiv°. Or, saint Dominique a été abbé du monastère de 1041 à 1073, date de sa mort. On voit par là ce qui subsiste de la légende d'après laquelle l'homme de Dieu aurait déposé des reliques dans cette colombe en argent, fixée par ses ordres sur la tête antique.

Et maintenant, quelle était la destination de notre colombe ? Incontes-

1. *Histoire*, p. 40, note 3.
2. *Carazo* est le nom d'une montagne et d'une bourgade situées à quelques kilomètres, à l'est de Silos. D'après la légende, l'idole aurait été vénérée sur cette montagne.
3. D. Férotin, *Recueil*, p. 18, note 2.

tablement, à partir du xvᵉ siècle jusqu'au xviiᵉ, elle a fait office de reliquaire; les textes de l'inventaire de 1440 (1) et des PP. Ruiz et Castro ne peuvent laisser aucun doute; mais telle n'était pas sa destination première. Le type des colombes eucharistiques est bien connu, grâce principalement à l'ouvrage de M. Rupin, et celle de Silos appartient certainement à cette catégorie de vases sacrés; il suffit de comparer pour s'en convaincre. D'ailleurs, à Cluny, à Grandmont, à Saint-Maur-les-Fossés et dans toutes les églises qui avaient une colombe eucharistique, cette colombe était toujours suspendue au-dessus de l'autel, M. Rupin que nous nous plaisons encore à citer (2) l'a fort bien démontré. A Silos, la couronne dont il a été question avait également la même place (3). Or, la tête antique et la colombe étaient *dans* la couronne, nous dit l'inventaire du xvᵉ siècle, — *sur* la couronne, d'après les PP. Ruiz et Castro (voy. p. 3). L'union de la colombe à la couronne et la place de ces objets au-dessus du maître-autel indiquent manifestement leur destination liturgique.

Quel était le système de suspension et l'agencement des différentes parties entre elles? Nous ne saurions le dire d'une façon précise. Ni l'inventaire de 1440, ni les deux auteurs du xviiᵉ siècle ne mentionnent, en effet, certaines pièces qui devaient nécessairement compléter l'appareil; peut-être avaient-elles disparu de leur temps. Mais, la colombe eucharistique de Laguenne (Corrèze) [fig. 1] a conservé toutes ses parties essentielles et, grâce à elle, il est facile de reconstituer, par la pensée, la colombe de Silos, avec sa couronne gemmée, ses chaînettes, son pavillon, si respectueux pour les saintes Espèces, et la crosse, probablement, à laquelle le tout était suspendu au-dessus du maître-autel. La tige de métal placée sous le col de la tête en bronze aurait été maintenue sur un disque, sur un plateau; tout au moins, elle aurait fixé les deux objets d'une façon quelconque. Un vase eucharistique sur une tête de femme! Singulier assemblage, dira-t-on. Aussi peut-être la colombe n'eut-elle ce support que lorsqu'elle cessa de renfermer la sainte Eucharistie. Nous laissons le choix au lecteur.

1. Cité précédemment (voy. p. 3, note 1).
2. *Colombe eucharistique en cuivre doré et émaillé de Laguenne (Corrèze)*, p. 7 (extrait du *Bulletin de la Société scientifique, historique et archéologique de la Corrèze*).
3. D. Férotin dit que saint Dominique offrit à saint Sébastien une riche couronne « qu'il fit suspendre au-dessus du maître-autel » (*Histoire*, p. 40, note).

La légende qui se plaît à associer le nom du grand abbé de Silos aux objets dont nous avons parlé n'a donc plus désormais aucune valeur historique. Nous ne sommes pas, cependant, du nombre de ceux qui cherchent à démolir, comme à plaisir, les anciennes traditions, y compris les plus

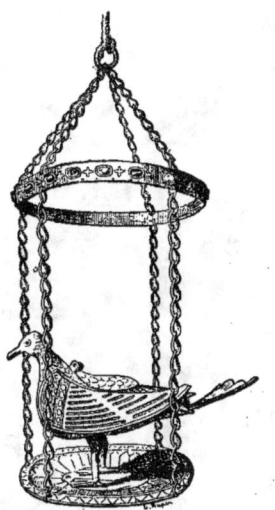 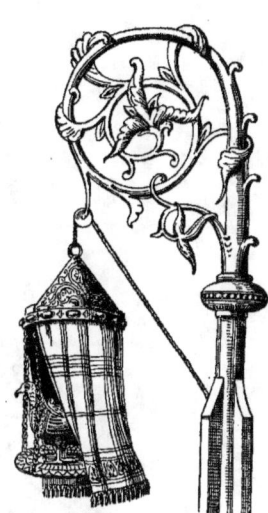

Fig. 1. — Colombe eucharistique de Laguenne (Corrèze).

Fig. 2. — Colombe eucharistique de Laguenne (essai de restitution).

vénérables. Mais, dans le cas présent, les données étant fautives d'une part — de l'autre, les anciens usages concernant la sainte Eucharistie étant bien connus, — et enfin, les monuments eux-mêmes nous fournissant des données assez précises, nous ne pouvions laisser subsister la dite légende.

L'Ancien trésor de l'Abbaye de Silos Pl. I.

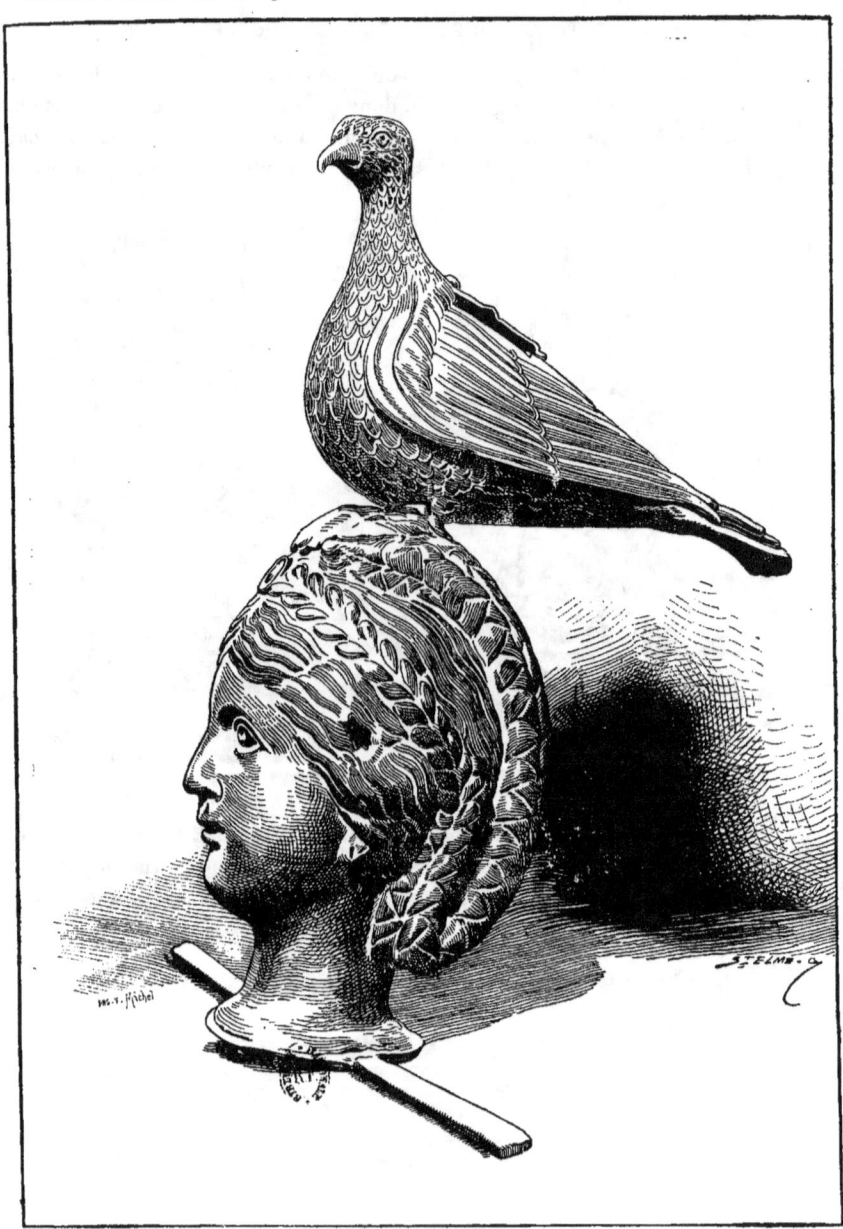

Tête antique (bronze, IIe siècle) et colombe eucharistique (argent, XIIIe siècle).

II

ÉTUI ARABE EN IVOIRE

La pièce que reproduit notre planche II était peu connue jusqu'à présent. Et cependant, elle est, sans contredit, un des objets les plus curieux, non seulement de l'ancien trésor de Silos, mais encore du mobilier arabe. Le Musée de Burgos la conserve aujourd'hui.

L'inventaire de 1440 et les textes des PP. Ruiz et Castro l'ont probablement mentionnée, mais d'une façon trop concise, trop peu déterminée, pour qu'il nous soit possible de la reconnaître sûrement d'après eux. Peut-être est elle désignée par ce texte du P. Ruiz : « ... *una caxa larga de marfil, de grande antiguedad, y en alla reliquias de San Sebastian, algunos huesos del Apostol San Bartolome y un pedaço de su santa piel* (1) », c'est-à-dire *une longue boîte d'ivoire* renfermant les reliques qui sont indiquées. Une boîte, *una caxa*, le terme est vrai à la rigueur; les ouvertures pratiquées dans les deux morceaux d'ivoire font du moins office de boîte et ont pu contenir des reliques des saints Sébastien et Barthélémy.

Quelques auteurs modernes ont signalé la pièce que nos étudions et l'ont appelée *diptyque* « diptico de marfil » (2), « ivory diptych » (3). Le terme ne nous

1. Yepez, *Coronica*, t. IV, p. 380.
2. D. Rodrigo Amador de los Rios, *Arquetas arábigas que se custodian en el Museo arqueológico nacional y en la Real Academia de la Historia* (*Museo español de Antigüedades*), 1872-1885, t. VIII, p. 531. — Le même, *Burgos*, 1888, p. 691.
3. Juan F. Riaño, *The industrial arts in Spain*, 1896, p. 132. — Avant d'étudier l'objet que nous décrivons aujourd'hui, nous avions nous-même copié ce terme inexact, en mentionnant les petits monuments qui furent enlevés à l'abbaye castillane pour être placés au Musée de Burgos (*Tête antique et colombe eucharistique*, dans *Notes d'art et d'archéologie*, 1898, n° 7).

semble pas convenir. Un diptyque est composé de deux tablettes qui sont réunies et qui se replient l'une sur l'autre. Or, les deux pièces d'ivoire qui forment l'objet dont nous nous occupons ne peuvent être appelées des tablettes; la figure ci-jointe l'indique suffisamment. A notre avis, nous avons plutôt affaire à un *écrin*, si on s'en rapporte principalement au sens qu'avait le mot pendant le Moyen-Age et la Renaissance. Littré définit l'écrin : « Petit coffret pour serrer les pierreries, les bijoux. » Mais, autrefois on donnait au *scrinium* un sens beaucoup plus étendu. L'écrinerie comprenait alors « des meubles de toute espèce, quel que fût leur volume » (1), et ils étaient destinés à renfermer les choses les plus variées « depuis les épices jus-

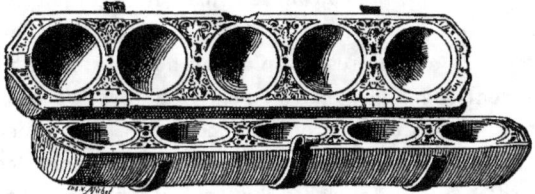

Fig. 3. — Étui arabe.

qu'aux cadavres, depuis les confitures jusqu'aux reliques » (2). — L'*étui* (estuit, *estugium*, en espagnol *estuche*) nous semble une appellation convenable. Ce terme désigne en effet « une sorte de boîte disposée de façon que les choses qu'on y veut placer y soient étroitement serrées. » On peut même l'entendre toujours avec le Moyen Age et la Renaissance, dans un sens moins précis, moins déterminé.

D. Francisco Aznade n'a pas dessiné cet écrin pour les *Monumentos arquitectónicos de España*. C'est peut-être la raison pour laquelle l'objet a échappé aux recherches de D. Férotin qui, de la sorte, a omis de publier l'inscription dans le second Appendice de son *Histoire de l'abbaye de Silos*. D. Rodrigo Amador de los Rios a mentionné deux fois ce « diptico » et il en a publié un petit dessin d'ensemble et un détail (3) dus à notre ami D. Isidro Gil. Cet artiste a bien voulu copier à notre intention la première de ces figures.

L'écrin comprend deux morceaux d'ivoire que nous représentons de face sur la planche II. Ils sont terminés en angles obtus, mais sans les pointes.

1. V. Gay, *Glossaire*, p. 600.
2. L. de Laborde, *Glossaire*, p. 270.
3. *Burgos*, loc. cit.

L'extrémité manque presque tout entière à l'un des deux morceaux qui a été brisé. Ils ont 0^m,09 de largeur et une épaisseur d'environ 0^m,08. Le morceau complet mesure 0^m,45 de longueur. Chacune des pièces présente cinq cavités en demi-sphères creuses, se correspondant exactement deux à deux. L'inscription, les gracieux fleurons, les bandeaux plats qui encadrent les deux pièces d'ivoire, les filets qui cerclent les dix ouvertures sont en saillie sur le fond. En plus de la cassure indiquée, les deux morceaux ont été détériorés, lorsqu'on a voulu les réunir par des charnières et leur adapter un système de fermeture qui n'existe plus qu'en partie.

Des bandes de métal, gravées en treillis et dorées, sont fixées au dos de ces pièces d'ivoire, les unes au milieu, les autres aux extrémités, à la place correspondant aux charnières. Il est à peine besoin de faire remarquer la grossièreté de ces charnières. La planche hors texte est très exacte, et les lecteurs peuvent juger par eux-mêmes. Nous préférons attirer l'attention sur les petits motifs qui décorent les écoinçons, — gracieux fleurons d'où s'échappent des tiges entrecroisées et d'autres branchettes terminées par de jolies feuilles qui, en se recourbant, s'accrochent à ces tiges. Tous ces motifs, absolument semblables, bien fouillés, bien gravés, forment une charmante décoration autour du vide des grandes ouvertures.

Si l'objet n'a pas été étudié jusqu'ici, il a été mentionné plusieurs fois, et son inscription n'est pas inédite. D. Rodrigo Amador de los Rios et de D. Juan F. Riaño l'ont publiée et traduite. Cette inscription se répétait quatre fois sur l'étui, deux fois sur chaque pièce ; bien qu'elle soit interrompue, même aux deux extrémités les mieux conservées, il est possible de la reconstituer, parce que les deux coupures ne suppriment pas les mêmes caractères. D. R. Amador de los Rios l'a donnée comme il suit :

هذا ما عمل الا السّيده ‖ عبد الرحمن امير المومنين

Voici maintenant sa traduction : « Esto es de lo que se hizó para su dueño Abd-er-Rahmán, Príncipe de los Creyentes (1). »

D. Juan F. Riaño a lu différemment :

هذا ما عمل الامام عبد الله عبد الرحمن امير المومنين

1. *Burgos*, p. 692.

Il traduit ainsi : « This was ordered to be made by the Imam servant of God Abd er Rahman, prince of believers (1). »

Les divergences étant réelles, nous avons demandé secours à M. Paul Casanova, du Département des Antiques et Médailles, à la Bibliothèque nationale de Paris, et à D. Juan Ribera, professeur à l'Université de Saragosse. La lecture des deux arabisants ne diffère que pour un ou deux caractères; mais, leur traduction est identique. Voici le texte de M. Casanova :

هذا ما عمل الا السيدة ابنة عبد الرحمن امير المومنين

Notre docte correspondant traduit littéralement : « Ceci ne l'a fait que la dame fille d'Abderrahmane, chef des croyants. »

Voici donc les trois traductions différentes :

1. Ceci a été fait pour son maître Abd-er-Rahman...
2. Ceci a été commandé par l'Imam, serviteur de Dieu, Abd-er-Rahman...
3. Ceci est l'œuvre personnelle de la dame fille d'Abd-er-Rahman...

On sait que les inscriptions arabes sont souvent fort difficiles à lire et à interpréter : il n'est donc pas étonnant, surtout lorsque le texte est interrompu, que, même des arabisants de profession lisent et traduisent différemment.

Quoi qu'il en soit, l'écrin de Burgos nous reporte au règne d'un calife ommiade de l'Espagne. Ce ne peut être qu'Abderrhame III, puisque c'est lui qui prit le titre pompeux de *Prince des croyants*, tandis qu'Abderrahme I et Abderrhame II s'appelaient seulement *émirs* ou *chefs*. Cette pièce en ivoire remonte donc au xe siècle de l'ère chrétienne (912 à 961). Le goût d'Abderrhame III pour les arts est d'ailleurs bien connu et les historiens de l'époque nous affirment le luxe prodigieux dont il s'entourait. Notre étui est par conséquent une épave du mobilier de ce puissant calife, en même temps qu'un échantillon de la main-d'œuvre artistique, sous un règne qui dura près de cinquante ans.

C'est cet Abderrhame qui, vers 930, parut sur les bords du Duero, renversant les forteresses chrétiennes et menaçant d'anéantir le comté de Castille; mais il fut bientôt vaincu à Osma (933) et à Simancas (938), par les troupes réunies de D. Ramire, roi de Léon, et de Fernan Gonzalez. Il est bien possible que l'écrin ait été, pendant ces guerres, à l'usage du calife, et

1. *The industrial arts in Spain*, p. 132.

qu'il soit tombé, avec une partie du butin, entre les mains de Fernan Gonzalez, l'un des insignes bienfaiteurs de l'abbaye de Silos (1). Ainsi s'expliquerait alors sans trop de peine comment cet objet passa au trésor du monastère.

Quelle fut la destination primitive de notre étui ? Nous ne saurions le dire avec certitude. D'après D. R. Amador de los Rios, il devait servir pour un jeu composé de cinq boules que l'on renfermait dans les cinq cavités ; les ouvertures en demi-sphères creuses, se correspondant deux à deux, paraissent l'indiquer. En tous cas, les deux pièces d'ivoire n'ont eu, au commencement, ni les charnières, ni les montures que l'on voit aujourd'hui ; celles-ci furent sans doute ajoutées lorsque, cessant d'être à l'usage du prince musulman, l'étui servit à contenir des reliques de saints.

1. Voy. la charte de donation de Fernan Gonzalez à l'abbaye de Silos (D. Férotin, *Recueil*, p. 1 et s.).

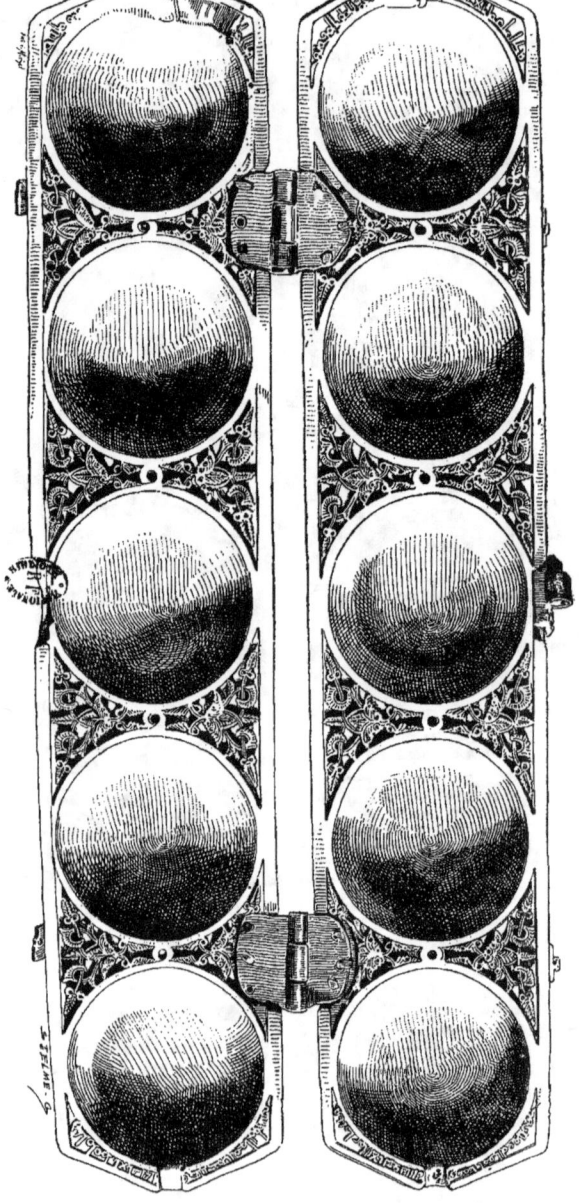

ANCIEN TRÉSOR DE SILOS.

ÉTUI ARABE EN IVOIRE.

PL. II.

III

COFFRET ARABE

A MONTURE LIMOUSINE

Dans la vitrine du Musée de Burgos, où se trouve déjà l'écrin dont nous venons de parler, est renfermé également le coffret que nous allons décrire. C'est lui, sans doute, que l'inventaire de 1440 signale en ces termes : *E otrosi, una arca del marfil labrada a la morisca, la qual es llena de las reliquias de las honze mill virgines* (1). Le même inventaire, puis les PP. Ruiz et Castro mentionnent bien plusieurs coffrets en ivoire (*arcas de marfil*) ; seulement, l'expression *labrada a la morisca* n'est donnée qu'une seule fois.

La face principale de notre coffret a été reproduite dans les *Monumentos arquitectónicos de España*, t. I, mais d'une façon peu exacte, comme on faisait d'ailleurs trop souvent, il y a quarante ans. D. Isidro Gil a fait pour l'ouvrage que D. R. Amador de los Rios a consacré à *Burgos*, un petit dessin de ce coffret, pris de trois quarts et du côté de la plaque émaillée (p. 690). Enfin, une des illustrations de l'*Histoire de l'abbaye de Silos* (pl. XI) reproduit cet émail, d'après un nouveau croquis du célèbre artiste. C'est tout ce que l'on a publié, croyons-nous, de ce petit meuble. Quant aux rares auteurs qui en ont parlé, ils l'ont fait d'une manière très succincte, sans essayer une étude détaillée, sans même tenter une description complète (2).

1. D. Férotin, *Recueil*, p. 483.
2. R. Amador de los Rios, *Burgos*, p. 689-690. J. F. Riaño, *The industrial arts in Spain*, p. 137-138.

Notre coffret est formé d'un bâti en bois, revêtu de plaques d'ivoire que réunissent des montures en cuivre gravé ou émaillé. Il mesure 0m,34 sur 0m,21. Sa hauteur est de 0m,19. La caisse, de forme oblongue, porte un couvercle en dos d'âne. Nous voilà en présence du type des coffrets arabes de Pampelune, de Girone et de Palencia. La face antérieure du petit monument comprend une plaque d'ivoire divisée en trois zones et ornée de bas-reliefs. Sur les zones du haut et du bas, on a sculpté des chasseurs tirant de l'arc, des lions croisés et à demi dressés sur leurs pattes de derrière, d'autres lions grimpés sur des taureaux dont ils déchirent le col, et, enfin, des branches, des feuilles et des fleurs, stylisées à la façon arabe. Au milieu de la bande supérieure, en-dessus de la partie qui avait autrefois une serrure, se voit un arbre conventionnel, en forme de champignon. A la place correspondante, sur la bande inférieure, un cavalier armé d'un poignard et d'un bouclier se défend contre un lion qui a posé ses pattes de devant sur la croupe du cheval. — La zone intermédiaire présente, à droite, deux griffons affrontés, mais séparés par des branches entrecroisées, aux pieds desquelles se voient deux petits quadrupèdes dressés l'un vers l'autre. A gauche, sont deux bêtes monocornes et ailées, ayant entre elles une tige feuillue et un lionceau. Les deux extrémités de cette zone sont occupées par des arbustes à fleurons et à feuillages. — Une étroite bordure, garnie d'une torsade, se remarque sur les trois côtés de la plaque; mais la galerie inférieure, qui a été brisée, ne la porte plus.

L'ivoire de la face postérieure est divisé et décoré d'une façon identique, avec cette simple différence que le sculpteur, n'ayant pas ici à ménager la place d'une serrure, a rapproché vers le milieu les animaux fantastiques des deux zones supérieures, tandis qu'au contraire il les a séparés quelque peu, aux deux endroits où viennent se fixer les longues bandes des charnières.

Une seule des extrémités du coffret a conservé sa plaque d'ivoire (pl. IV), une plaque également divisée en trois zones, mais portant une ornementation complètement différente de celle qui existe sur les deux faces principales. La zone du milieu nous montre deux paons aux cous entrelacés et aux queues relevées à plat. De chaque côté galopent deux cerfs dont les têtes sont munies de longues ramures. Des enroulements, des feuilles et des fleurons décorent les vides. La galerie supérieure présente un cerf à peu près semblable aux précédents, en pleine course au milieu de tiges richement garnies. Puis, à droite et à gauche, dans les compartiments, des lions

saisissent à la cuisse de pauvres quadrupèdes qui se retournent effarés. — La galerie inférieure est décorée, au milieu, de cercles inscrivant de petits animaux, et surmontés de branches feuillues croisées les unes sur les autres. Les deux extrémités sont semblables à celles de la zone du haut. De même que les plaques des deux faces principales, celle-ci a été brisée à sa partie inférieure.

L'autre extrémité du coffret porte un émail champlevé que nous ferons connaître après la description des ivoires.

Le couvercle est divisé, sur la face antérieure, en deux panneaux semblables, tapissés de feuilles, de fleurs et d'enroulements, stylisés comme les motifs analogues des trois plaques de la caisse. Ces panneaux offrent un bel encadrement de fleurons placés alternativement la pointe en bas et en haut. Même décoration sur le versant opposé qui est coupé dans sa hauteur par les deux bandes métalliques des charnières. — Le rampant qui surmonte la plaque émaillée (pl. IV) est orné d'un ivoire, garni de branches entrecroisées, contournées en volutes et chargées de feuilles auxquelles se mêlent des oiseaux traités d'une façon bien curieuse. Le côté correspondant, au contraire, n'a pas de bas-relief.

Les représentations des figures humaines et d'animaux que l'on remarque sur notre coffret, forment un ensemble de sujets venant de l'art asiatique, par l'intermédiaire des artistes arabes de l'Espagne. Les poursuites d'animaux, les chasses, les lions, les cerfs, les griffons se retrouvent en effet dans l'art oriental à différentes époques. Des lions croisés, par exemple, décorent le vase *sassanide* qui est conservé au Cabinet des Médailles (fig. 4). Le style et la facture révèlent ici un art supérieur, et ces animaux appartiennent aux meilleurs types dont les lions de notre coffret doivent dériver. Il n'est pas sans intérêt de rapprocher de ces deux paires de lions croisés, les lionnes qui ornent le trumeau du portail de Moissac (fig. 5). Les artistes auxquels on doit ces animaux ont été influencés bien certainement par l'art oriental, et leur ciseau s'est inspiré probablement de quelque œuvre venue de la Perse (1), — ou peut-être encore, de quelque petit monument du genre de notre coffret, fabriqué en Europe, par des ouvriers

1. Voy. F. de Mély, *Notice sur un chapiteau de la cathédrale de Chartres* (*Bulletin archéologique*, 1891, p. 483 et s.). L'auteur y explique fort bien l'influence de l'art oriental sur l'art du Moyen Age en Occident.

qui possédaient directement les traditions de l'art asiatique. Seulement, les sculpteurs de Moissac, tout en s'inspirant d'un sujet oriental, ont su l'interpréter à leur guise, et leur œuvre est vraiment magistrale, car vigueur, aisance, originalité caractérisent à la fois les bêtes croisées et superposées qui ornent le trumeau. L'ivoirier qui a travaillé le coffret de Burgos n'avait, lui, ni l'inspiration, ni le savoir-faire des sculpteurs français, on le constate immédiatement ; ses lions sont pesants, mal dessinés, disposés d'une façon commune ; et au surplus, la main-d'œuvre n'a rien, absolument, de la finesse et de la netteté extraordinaires qu'on admire à Moissac. — Il était intéressant, croyons-nous, de faire ce rapprochement entre les divers types de lions croisés qui nous sont connus.

Chacun des autres sujets taillés dans l'ivoire pourrait nous fournir ma-

Fig. 4.
Lions du vase sassanide.

Fig. 5.
Lionnes du trumeau de Moissac.

Fig. 6.
Lions du coffret de Burgos.

tière à comparaison. Mais il vaut mieux se borner à quelques remarques, afin de ne pas charger cette notice. — Nous disions précédemment que la plupart des figures, représentées sur nos bas-reliefs, viennent en droite ligne de l'art oriental, par les Arabes de l'Espagne. Les quadrupèdes monocornes, par exemple, sculptés sur les deux faces principales du coffret, nous semblent procéder d'un type beaucoup plus ancien, du griffon ailé dont l'art perse nous a laissé plusieurs spécimens remarquables. Le Cabinet des Médailles et Antiques possède deux de ces griffons qui viennent eux-mêmes des *kéroubs* assyriens ; l'un deux est figuré sur une pierre gravée ; l'autre sur un petit bas-relief de la collection de Luynes (1).

1. Voy. E. Babelon, *Manuel d'archéologie orientale*, p. 196.

La plaque d'ivoire fixée à une des extrémités de notre coffret est ornée, nous l'avons vu, de lions qui saisissent en arrière de légers quadrupèdes. Ici encore, nous avons des types analogues et fort anciens, tel, par exemple, celui d'un bas-relief de Persépolis qui, lui-même, rappelle un sujet du même genre, figuré sur des cylindres chaldéo-assyriens (1). Ces représentations d'animaux, mordant ou dévorant d'autres animaux, se trouvent bien souvent au Moyen Age, tant en Orient qu'en Occident (2).

Il est à peine besoin de rappeler que les paons ornent beaucoup de petits monuments de pays divers. Mais il est rare de rencontrer ces volatiles à cous entrelacés. On les voit pourtant, figurés de la sorte, sur une coupe persane (XIVe ou XVe siècle) du Cabinet des Médailles. Seulement, ici, à part le détail sur lequel porte notre attention, ces paons se rapprochent davantage, au point de vue du dessin, de ceux qui décorent l'armature du coffret de Bayeux.

Une inscription se déroulait autrefois tout autour du coffret : les deux extrémités de la caisse en ont seules conservé de beaux fragments, circonscrits par de petits bandeaux et un grènetis. Les caractères *fatimides* appartiennent au *coufique* fleuri, caractérisé par des ornements purement décoratifs, dans la partie haute des lettres. Le texte et la traduction de cette inscription ont été publiés par D. R. Amador de los Rios (3) et par D. Juan F. Riaño (4). Dom Férotin a donné en latin (sans le texte arabe) la traduction espagnole de D. R. Amador de los Rios (5). L'on peut s'en rapporter aux lumières de ces érudits ; mais, comme les inscriptions arabes offrent souvent matière à difficulté (nous l'avons vu précédemment), il ne nous a point semblé oiseux de recourir, une fois encore, à la science de M. Paul Casanova. Grâce à lui, nous donnons la transcription et la traduction du texte qui se voit sur notre coffret :

1. Voy. E. Babelon, *op. cit.*, p. 174.
2. Nous signalons, à titre d'exemple, une sculpture provenant de l'Ile-Barbe et représentant un animal féroce dévorant un lièvre (voy. *Bulletin archéologique*, 1892, p. 409, fig. 10). C'est un motif qui offre les plus grandes analogies avec la scène correspondante, figurée sur le coffret.
3. *Arquetas arábigas de plata y de marfil que se custodian en el Museo arqueológico nacional y en la Real Academia de la Historia* (*Museo español de antigüedades*, t. VIII, p. 529 et s.).
4. *The industrial arts in Spain*, p. 138.
5. *Histoire*, p. 292.

Ligne placée en tête de la plaque émaillée :

سبع عشرة واربع ماية عمل محمد ابن زيار عبده اعزه الله

[*année*] 417 (1), *œuvre de Mohammed ibn Ziyâr, son serviteur* [*de Dieu*], *Dieu le glorifie !*

Ligne au dessus de la plaque des paons à cous entrelacés :

مة يامنة لصاحبه اطال الله بقاه مما عمل بمدينة فو ou قو

(fin d'un mot comme *grâce*) *favorable à son propriétaire. Que Dieu prolonge sa durée. De ce qui a été fait dans la ville de Fou* (ou *Kou*).

A la fin de cette dernière ligne, le texte est brusquement interrompu ; mais, d'après M. Casanova, il y a toute probabilité pour qu'on puisse rétablir le mot *Cuenca*.

En donnant, pour la première fois, l'inscription du coffret, D. R. Amador de los Rios émettait l'avis que le lieu de provenance du coffret était probablement Cordoue (2). Mais il est impossible de voir sur l'inscription les premiers caractères qui forment le nom de cette ville et, encore une fois, la lecture la plus probable est قو *Kou*, commencement de كونة *Cuenca*. C'est également la traduction donnée par D. J. Riaño : « It was made in the town of Cu[enca] » (*loc. cit.*). Le savant académicien ajoute que dans la *Géographie* d'Édrisi, auteur oriental, qui décrit l'Espagne au commencement du XII° siècle, deux noms de villes seulement sont mentionnés, qui concordent avec l'inscription : Coria et Cuenca. La première a été de tout temps un centre moins important que Cuenca. Pour D. J. Riaño, il est donc bien probable que le coffret de Burgos a été sculpté dans cette ville, d'autant qu'il existerait à la cathédrale de Perpignan (3) une monstrance en ivoire, portant aussi le nom de Cuenca, comme étant le lieu de sa

1. Cette date de fabrication, 417 de l'hégire, est 1026 à 1027 de l'ère chrétienne.
2. *Museo español*, t. VIII, p. 537.
3. Cette monstrance (*ivory monstrance*) n'est pas conservée à Perpignan, mais à Narbonne (cathédrale Saint-Just). Le mot français *monstrance* ne convient pas à ce petit monument. C'est une boite cylindrique qui rappelle exactement, comme forme, l'étui arabe, également en ivoire que possède la cathédrale de Braga (Portugal). (Voy. Rohault de Fleury, *La Messe*, t. IV, pl. CCCXIV.) Cette boite de la cathédrale de Narbonne est du X° siècle. Le rebord du couvercle est orné d'une inscription coufique dont voici la traduction : « Bénédiction de Dieu. Fait dans la ville de Cuenca pour la collection du Hadjeb Cayd des Cayds Ismaël ».

fabrication. — Nous ajoutons, pour notre part, un troisième coffret arabe, celui de Palencia (xɪᵉ siècle), qui fut aussi fabriqué à Cuenca ; le texte qui se lit sur le couvercle, le dit expressément.

Comme on le voit, l'inscription du coffret de Burgos est fort incomplète ; mais elle mentionnait sans doute le propriétaire qui fit exécuter ce petit monument.

Reste à dire quelques mots de la monture et des plaques émaillées. Les plaques d'ivoire sont réunies par des bandeaux en cuivre doré. Ceux qui longent, en haut, les deux faces principales de la caisse, portent de très beaux rinceaux en émail champlevé. Sur la bande de la face antérieure, le dessin est composé de tiges ondulées qui se croisent et qui donnent naissance à des feuilles et à des fleurons (voy. pl. III). Même genre de rinceaux sur la face postérieure, mais d'un dessin différent. Les couleurs des émaux sont fort bien assorties : le bleu-lapis, le bleu clair et un vert assez foncé dominent ; le bleu turquoise, dans plusieurs détails, ajoute une note très douce, très harmonieuse, tandis qu'un rouge vif rehausse discrètement ces différentes couleurs. — Nous avons encore d'autres bandes émaillées : d'abord celle qui fait partie de la charnière du moraillon et qui coupe le versant du toit dans sa hauteur ; elle est entièrement émaillée de motifs insignifiants bleus et verts, séparés par des filets rouges ; — puis, celles des deux charnières de la face postérieure, appliquées, les unes sur le toit, et les deux correspondantes sur la caisse : mêmes motifs émaillés, séparés ici par des filets blancs. L'effet de ces bandes est fort pauvre, à côté surtout des rinceaux si gracieux et si bien polychromés qui occupent le bord supérieur de l'auge.

Le reste de la monture, en cuivre doré et sans émail, se compose de lamelles, dentelées sur les bords, et de bandes ornées ou d'un treillis ou de rinceaux gravés. Plusieurs de ces bandeaux ont aujourd'hui disparu.

Un des flancs de l'auge ne porte pas de bas-relief, nous l'avons indiqué précédemment ; il est revêtu d'une plaque de cuivre doré sur laquelle se détachent, entièrement émaillés, saint Dominique de Silos et deux anges (pl. IV). Le serviteur de Dieu est figuré avec l'aube, la tunicelle et la chasuble, une crosse dans la main droite et un livre dans la main gauche. La tête est à moitié recouverte par un capuchon dont la pointe s'effile en arrière. Dans le champ, entre la figure du saint abbé et les anges, on lit, d'un côté : SANTVS, et de l'autre : DOMINICI. L'ange de droite tient un sceptre fleuronné ;

celui de gauche lève la main, en geste d'admiration. — L'aube du saint, les carnations des trois personnages et la volute de la crosse ont été rendues par l'émail blanc; la tunicelle et les manteaux des anges sont bleu foncé ; la chasuble bleu clair porte une longue bande vert foncé qui se divise au sommet pour entourer le col. Même vert pour les robes des anges. Les ailes de ces deux messagers célestes sont multicolores : bleu lapis, bleu céleste, bleu turquoise, blanc et vert. Le bâton de la crosse et l'inscription se détachent en rouge. Enfin, des filets bleu foncé et bleu clair alternés encadrent les personnages.

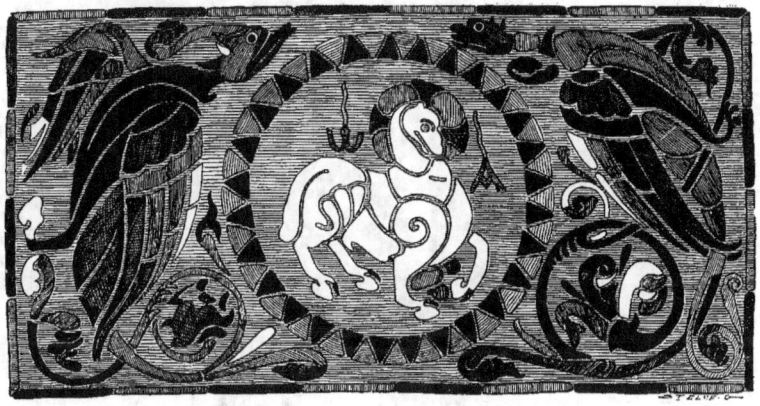

Fig. 7. — Plaque de cuivre champlevé et émaillé, xiie siècle (coffret de Burgos).

Le coffret porte une autre plaque à émail champlevé (fig. 7) beaucoup moins connue que celle de saint Dominique. D. R. Amador de los Rios ne l'a pas même signalée dans la description très sommaire, il est vrai, qu'il a faite de ce coffret, et cette pièce fort curieuse était, hier encore, complètement inédite. Nous l'avons photographiée lors de notre dernier passage à Burgos, et nous venons de la publier dans le *Bulletin archéologique de la Corrèze* (1899, 2e livraison). — C'est une feuille de cuivre de 0m,073 sur 0m,197, fixée au sommet du couvercle. Elle présente, sur fond d'or réservé, un agneau émaillé de blanc, dont la tête se détache sur un nimbe vert à croix rouge. De suite on reconnaît l'agneau apocalyptique tenant le livre sacré. Il est accosté de l'A et de l'Ω rouges, à languettes bleues, — le tout renfermé dans

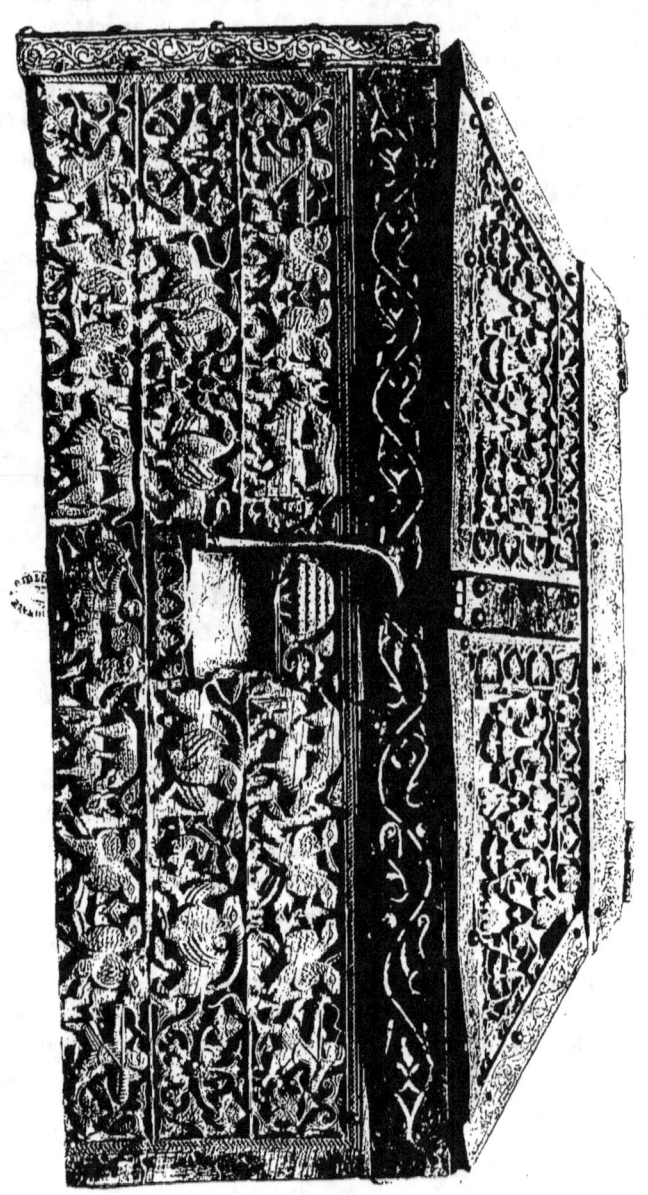

COFFRET ARABE
Musée de Monsieur Limousin XII^e siècle

un médaillon circulaire, formé de triangles bleu noir et bleu turquoise. De chaque côté du cercle et tourné vers lui, s'enlève sur le fond de cuivre doré un dragon fantastique de très grand style, à queue terminée par de beaux enroulements fleuronnés et feuillus. La gamme des émaux qui décorent la plaque de saint Dominique se retrouve sur celle-ci : bleu noir, bleu lapis, bleu ciel, bleu turquoise; puis, un vert assez foncé, du blanc et un peu de rouge. Notons, sur l'une et sur l'autre plaque, l'absence de noir et de jaune. — L'agneau et les dragons sont inscrits dans un encadrement composé de baguettes vertes et bleues, alternées. En dehors de cet encadrement, se trouvent placées, à chacune des extrémités de la plaque, deux saillies rectangulaires en cuivre doré, gravées de losanges, et que devaient orner des pierres en cabochon qui ont disparu.

Les plaques de saint Dominique et de l'agneau appartiennent à l'art de Limoges, et elles doivent remonter à la seconde moitié du XIIe siècle. La technique est la même que pour les deux plaques de l'abbaye de Grandmont, conservées au Musée de Cluny, avec cette différence, toutefois, que les tailles d'épargne niellées de rouge n'existent pas à Burgos et que les plaques de notre coffret sont, hâtons-nous de l'ajouter, bien inférieures à celles de Grandmont. Saint Dominique, par exemple, rappelle un peu saint Nicolas dans son apparition à Étienne de Muret, moins la finesse d'exécution. La tête de l'évêque de Myre est admirablement travaillée; au contraire, la figure du saint abbé est traitée d'une façon rude et grossière. Mêmes défauts pour les vêtements, pour les petites bandelettes réservées dans le métal qui, des deux côtés, montrent bien la préoccupation qu'avaient les artistes d'imiter les émaux cloisonnés.

Si cette plaque de notre coffret ne peut être classée parmi les bons travaux de Limoges, elle n'est pas moins, à cause du sujet qu'elle représente, un petit monument vraiment précieux pour l'iconographie et pour la question du culte rendu à saint Dominique. C'est la plus ancienne image du serviteur de Dieu, mort en 1073 et canonisé trois ans après (1). Ensuite, cet émail, fabri-

1. Voici ce que rapporte Dom Férotin, après avoir annoncé la mort du saint abbé : « Les prodiges se multiplièrent rapidement sur son tombeau et la sainteté du glorieux thaumaturge, déjà si manifeste pendant sa vie, prit dès lors un tel éclat, que les évêques, le roi et le peuple la proclamèrent bientôt d'une voix unanime. Dès l'année 1076, l'évêque de Burgos retirait le corps du saint abbé de l'humble sépulture où il l'avait déposé deux ans et demi auparavant et, au milieu de la plus grande pompe et des acclamations d'une foule innombrable, le

qué exprès pour Silos, prouve bien les hommages éclatants, rendus à la sainteté du thaumaturge, un siècle environ après son décès. L'inscription et les deux anges en la compagnie desquels le bienheureux est figuré, parlent ici éloquemment.

La plaque, fixée sur le dessus du coffret, est plus largement composée, plus franchement originale. Les représentations de l'agneau divin ne sont pas rares dans les œuvres de Limoges (1); mais, nulle part ailleurs, elles ne ressemblent à celle que nous avons sur notre émail. Ici, réellement, l'agneau de l'Apocalypse est traité d'une façon particulière. Notons, entre autres, le dessin en spirale, tracé par des cloisons, qui se voit sur la poitrine de l'agneau. C'est une façon purement conventionnelle et bien curieuse de décorer un espace qui, sans cette volute, aurait fourni un champ trop considérable à l'émailleur. La figure que les bandelettes de cuivre réservé forment sur la cuisse de l'arrière-train est également à remarquer; un détail à peu près identique se trouve sur l'aigle de saint Jean qui décore une belle plaque de l'ancienne collection Spitzer, au Musée de Cluny (2), — sur le lion et sur l'aigle placés près du Christ en majesté, du frontal de Burgos. — Les deux grands animaux fantastiques qui accostent le médaillon circulaire contribuent surtout à faire de cet émail une pièce remarquable et peut-être unique dans son genre; nous ne connaissons rien, parmi les œuvres de Limoges, qui rappelle la composition de cette plaque émaillée.

Nous n'hésitons pas non plus à attribuer à l'école limousine les bandeaux émaillés, fixés tout en haut de la caisse, sur les deux faces principales. Des rinceaux analogues se voient sur une châsse que possède M. Sigismond Bardac; or, cette châsse, ornée d'un médaillon représentant saint Martial, est incontestablement française et limousine; comme les plaques et comme la monture de notre coffret, elle date du xii^e siècle. D'ailleurs, si les bandeaux de ce coffret présentent des dessins que l'on rencontre rarement sur les œuvres de Limoges, il en va tout autrement de la gamme des émaux qui appartient absolument à cette école.

transférait dans la basilique de Saint-Sébastien. Il le renferma dans un sépulcre en pierre, disposé à cette fin dans la nef, du côté de l'évangile, sous un édifice en forme de confession, qui fut aussitôt surmonté d'un autel sous le vocable de *Saint Dominique*. C'était le mode le plus ordinaire de la canonisation des saints à cette époque ». *Histoire*, p. 63.

1. On le trouve deux fois sur la châsse de Bellac, une fois sur un autel portatif de Conques, une fois sur la châsse de Zell, etc.

2. Voy. E. Molinier, *L'émaillerie*, p. 149.

Pouvons-nous également attribuer à ce milieu artistique les rinceaux de cuivre, simplement gravés, qui se voient sur le couvercle et sur un côté de la face antérieure? Ici, il est plus sage d'hésiter quelque peu, car les rinceaux limousins sont d'ordinaire moins simples et, au contraire, l'art copte, l'arabe, le byzantin, en fournissent souvent de semblables. Cette question sera touchée à propos du retable. Nous renvoyons à cette notice et aux figures explicatives que nous donnons alors. Cependant si les deux plaques de l'agneau et de saint Dominique, si les bandes émaillées de la monture sont bien limousines, il est tout naturel, semble-t-il, d'attribuer la monture entière à l'art de Limoges. Les rinceaux gravés dont nous parlons sont, du reste, les éléments qui ont formé la décoration de nombreuses plaques gravées, — et celles-là bien limousines, qui se remarquent sur un grand nombre d'œuvres d'orfèvrerie.

Nous avons fait connaître les différents éléments qui entrent dans la composition du coffret tel qu'il existe aujourd'hui. Mais il est clair que, primitivement, les plaques d'ivoire n'étaient pas agencées à l'aide des cuivres gravés ou émaillés que nous venons de faire connaître. Il est difficile de reconstituer complètement ce coffret dans son état premier; car, nous l'avons vu précédemment, une grande partie de l'inscription et deux bas-reliefs ont disparu : celui qu'a remplacé la plaque émaillée et celui qui devait être fixé sur le toit, au-dessus de la plaque des paons et des cerfs. En outre, l'ivoire qui surmonte l'émail de saint Dominique ne répond pas, comme composition, aux deux reliefs des versants principaux, et il n'est pas entouré, comme eux, d'une bordure de fleurons. A notre avis, cette plaque provient d'ailleurs. — Il est du moins certain que les bandeaux en ivoire, décorés de l'inscription, formaient primitivement le rebord du couvercle, sur les quatre côtés. Il suffit, pour s'en convaincre, de comparer, avec quelques autres coffrets arabes; ceux de Pampelune (1), de Girone (2) et de Palencia (3) déjà cités, celui de la collection Goupil, acquis par le Musée de l'Union centrale des arts décoratifs (4), celui du Musée du South Kensington (5), — tous ces coffrets ont des couvercles avec rebords ornés d'inscriptions en caractères

1. V. Gay, *Glossaire*, p. 600.
2. Ch. Davillier, *Recherches sur l'orfèvrerie en Espagne*, p. 18.
3. *Las joyas de la exposicion histórico-europea de Madrid*, 1892, pl. I, II, III.
4. G. Schlumberger, *Un empereur byzantin au xe siècle*, p. 125.
5. J. Riaño, *The industrial arts in Spain*, p. 129.

fatimides. — Les bandes à inscription du coffret de Burgos ont donc été séparées du couvercle qui porte des traces bien visibles de cette dislocation, et ceci eut lieu lorsque le coffret reçut la monture que nous lui voyons aujourd'hui. Puisque différentes pièces de cette monture, ainsi que les deux plaques limousines sont de la seconde moitié du XIIe siècle, c'est alors que le coffret dut recevoir ses bandeaux métalliques et ses plaques émaillées; c'est alors, également, que les bandes d'ivoire ornées d'inscriptions quittèrent le couvercle pour être fixées à la partie supérieure de la caisse. Le coffret changeait alors de destination; il était appelé à renfermer des reliques, peut-être quelque relique de saint Dominique de Silos lui-même, la plaque qui représente le saint abbé semblerait facilement l'indiquer.

Si notre coffret n'est ni aussi complet, ni aussi précieux que celui de Pampelune, il n'en est pas moins fort remarquable, et plus intéressant et mieux travaillé que celui de la cathédrale de Palencia.

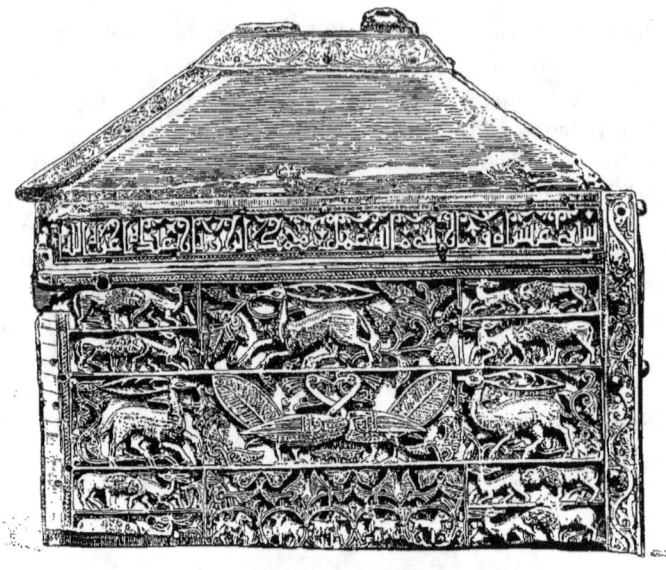
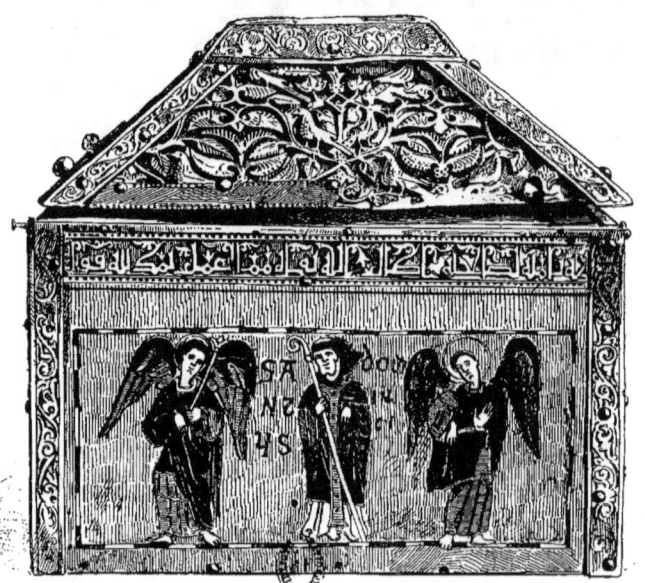

COFFRET ARABE. (Les deux côtés, XI^e et XII^e siècles.)

IV

CALICE MINISTÉRIEL[1]

Le calice de Silos n'est pas inédit. La première reproduction qui en a été faite a paru dans les *Monumentos arquitectónicos de España*, t. I. Cette riche chromolithographie donne assurément une idée du vase sacré; mais la forme de la coupe y est pourtant si pesante et tous les dessins des filigranes tellement inexacts, qu'aucune étude n'est possible à l'aide de cette reproduction. Ce doit être d'après elle que MM. Ferdinand de Lasteyrie (2) et Ch. Davillier (3) ont publié une petite gravure du célèbre calice. Une seule fois il a été reproduit convenablement à l'aide d'un cliché photographique; c'est dans l'ouvrage de D. Férotin : *Histoire de l'abbaye de Silos*, pl. IV. Malheureusement la mise au point n'a pas été parfaite, et la netteté fait un peu défaut. Ces auteurs et plusieurs autres encore (4) ont écrit quelques lignes au sujet de ce vase liturgique; mais elles ne dépassent guère les limites d'une simple mention, à l'exception pourtant de ce qu'en a écrit, au

1. Extrait de la *Revue de l'Art chrétien*, 1898, p. 298 et s.
2. *Histoire de l'orfèvrerie*, fig. 27, p. 135.
3. *Recherches sur l'orfèvrerie en Espagne*, fig. 11, p. 39.
4. Castro (P. Juan de), *El glorioso thaumaturgo español, redentor de cautivos, santo Domingo de Silos. Su vida, virtudes y milagros, noticia del real monasterio de Silos y sus prioratos*, Madrid, 1688, lib. III, cap. III. — Corblet (chanoine), *Des vases et des ustensiles eucharistiques* (Revue de l'Art chrétien, 1885, p. 54). — Molinier (E.), *Le calice de l'abbé Pélage* (Gazette archéologique, 1888, p. 310). — Riaño (Juan), *The industrial arts in Spain*, p. 15. — Rohault de Fleury (Ch.), *La Messe*, t. IV, p. 116.

XVIIe siècle, le P. Juan de Castro, moine bénédictin, dans sa Vie de saint Dominique de Silos. Nous traduisons la page que cet écrivain lui a consacrée :
« Il existe (à Silos) un calice en argent, avec sa patène, ornée de différentes pierres dont quelques-unes de grande valeur, — le tout fait par saint Dominique, en l'honneur de son glorieux patron, saint Sébastien, comme le dit l'inscription placée sous le pied : *In nomine Domini, in honorem sancti Sebastiani Dominicus abbas fecit* (1). Le calice est orné de filigranes et pèse, avec la patène, 17 marcs et demi d'argent (2). La coupe contient un *azumbre* et un demi-*cuartillo* (3). Comme on faisait alors la communion *sub utraque specie*, les calices étaient plus grands. Quelques-uns ont dit que le saint abbé célébrait la messe avec ce calice; mais je ne puis y croire, étant données ses dimensions et celles de la patène, laquelle, comme je l'ai dit, est ornée de pierres précieuses; il paraît donc que le saint fit ce calice pour donner le Précieux Sang aux fidèles, comme cela se pratiquait alors dans quelques églises d'Espagne. On appelait ces calices : *ministériels*, parce qu'ils servaient, non pour consacrer le Précieux Sang, mais, pour le distribuer au peuple, ce qui se faisait ainsi : on mettait dans le calice une certaine quantité de vin et on versait par dessus une partie du Précieux Sang (4); puis le diacre ou le prêtre lui-même le distribuait à ceux qui avaient communié (au corps de Notre-Seigneur), de la façon qu'on donne maintenant l'ablution. On passe dans ce calice de l'eau qui sert ensuite contre la fièvre, et on a constaté beaucoup de faveurs et de miracles accordés par Dieu à ceux qui ont prié le saint et bu de l'eau du calice (5). »

1. Voy. plus loin le texte exact et un fac-simile de l'inscription.
2. Le marc (*el marco*) équivaut à 8 onces.
3. L'*azumbre* représente un peu plus de 2 litres, et le *cuartillo* 1/2 litre.
4. Voy., pour cette question de la communion sous les deux espèces : Corblet (chanoine), *Histoire dogmatique, liturgique et archéologique du sacrement de l'Eucharistie*, t. I, p. 614.
5. « Item ay un caliz de plata, con su patena adornada de diferentes piedras, y algunas de mucho valor, todo lo qual hizo tambien nuestro Padre santo Domingo a honra de su glorioso Patron san Sebastian, como lo dize el rotulo que esta al pié de caliz en esta forma : *In nomine Domini, in honorem sancti Sebastiani Dominicus abbas fecit*. El caliz es de filigrana, y pesa junto con la patena, diez y siete marcos y medio de plata; en la copa cabe una açumbre y medio quartillo, que como entonces se comulgava *sub utraque specie*, eran los calices mas capaces. Algunos han dicho que el santo Abad dezia missa con este caliz, mas yo no me persuado a eso, atendiendo al grandor del caliz, y a la desproporcion de la patena, la qual como he dicho, esta guarnecida y sembrada de piedras; y assi soy de parecer que esto caliz lo hizo el santo, para dar en el a los fieles el Sanguis, lo cual se usaba en aquellos tiempos en

Ce vase eucharistique a 0ᵐ,30 de hauteur. Le diamètre de la coupe 0ᵐ,19 ; elle peut contenir presque exactement un litre et demi, et non pas « una açumbre y medio quartillo », comme l'a écrit le P. de Castro, c'est-à-dire deux litres et demi environ. La matière employée est l'argent ; la coupe cependant est dorée à l'intérieur.

Il est difficile de trouver belle la forme de notre calice ; la coupe est excellente, très ouverte, meilleure qu'en hémisphère pur et simple ; mais le gros tube sur lequel elle repose, le nœud plus lourd encore qui interrompt cette tige, puis, le pied avec sa couronne plate, donnent à l'ensemble un cachet de pesanteur assez accentué.

La décoration du calice se compose d'arcatures à cintres outrepassés et de bandeaux ou frises en dessus et en dessous de ces arcatures, ainsi que sur le nœud de la tige. Tout cela est en filigranes ; les uns sont de simples bandelettes taillées dans une feuille de métal, contournées, soudées en partie, et sans grènetis. Les autres sont obtenus par la torsion de deux fils métalliques. Les premiers en forme d'S, de figures cardimorphes et autres encore, garnissent les fûts des colonnes, les archivoltes et les bandes qui contribuent à décorer le calice. les seconds forment tous les contours, toutes les lignes extérieures de ces différentes parties ; de même, ce sont ces cordelettes qui figurent dans les écoinçons de la coupe et du pied, qui encadrent les demi-poires placées sous les arceaux de la coupe et qui forment les S sur la collerette inférieure de la base.

Autour du pied se déroule une formule dédicatoire gravée sous cette collerette. Aucun fac-simile de cette inscription très intéressante n'a été publié jusqu'ici.

La collerette a 0ᵐ,015 de largeur ; la hauteur des lettres est un peu moindre. La seconde partie rappelle exactement la légende gravée sur un autre calice espagnol bien connu, le calice de l'abbé Pélage (XIIᵉ siècle ou commencement du XIIIᵉ), conservé au Louvre :

nuestra Religion, y en algunas Iglesias de España. Y estos calices llamabam *ministeriales*, por quanto no servian para consagrar en ellos el Sanguis, sino para administrarlo al pueblo, lo cual se hacia en esta forma : Echaban en el caliz cantidad de vino, y sobre el echaba el sacerdote parte del Sanguinis, y despues lo repartia el diacono, ó el mismo sacerdote a los que habian comulgado, al modo que hoy se da el lavatorio. Por este caliz se passa agua contra las calenturas, y se han visto y experimentado muchos milagros y favores que Dios ha hecho a los que se han valido de la intercesion del santo, bebiendo el agua de su santo caliz. » (*Op.* et *loc. cit.*)

+ PELAGIVS ABBAS ME FECIT AD HONOREM S[AN]C[T]I IACOBI AP[OSTO]LI.

On constatera sans peine que la légende du calice de Silos est écrite dans un latin beaucoup plus incorrect; elle est également inférieure au point de vue de l'exécution matérielle, et la forme de ses lettres indique une époque notablement antérieure. Tous les caractères sont des capitales fourchues ou chargées d'*apices*. Nous ferons remarquer les A non barrés, l'H de *honorem* à jambages inégaux et deux sortes d'N dont plusieurs à barres diagonales n'atteignant pas l'extrémité des hastes. Le T final, un peu séparé de la lettre qui précède, a presque la forme du ꟼ; c'est une des formes usitées dans l'écriture wisigothique.

Le seul examen de ces caractères ne nous semble pas suffisant pour déterminer l'âge de notre calice. Les A non barrés, les O en losanges, les C carrés, etc., sont fréquents en effet pendant plusieurs siècles. Par ailleurs, les capitales aux extrémités fourchues se voient dès les v° et vi° siècles (1) et se rencontrent souvent dans les manuscrits du vi° au ix°. Mais ces lettres, de forme très spéciale, peuvent encore être adoptées dans les siècles suivants, sur des inscriptions de plus d'un genre. Nous les avons même remarquées sur une croix d'orfèvrerie appartenant au xv° siècle (2). Ceci, il est vrai, est une exception, et nous croyons bien que ces lettres, chargées d'*apices*, sont fort rares, après le xi° siècle.

A ne considérer cependant que les caractères de l'inscription, puis la forme et la décoration grossière, mais très intéressante de notre calice, nous croirions volontiers qu'il appartient au x° siècle. Seulement, le nom du donateur a place dans la formule : *Dominico abbas*, et il ne peut y avoir aucun doute. L'*Histoire de l'abbaye de Silos*, très solidement documentée, nous fait connaître les abbés antérieurs à la restauration de ce monastère, au xi° siècle, et le nom de Dominique ne paraît qu'en 1041. C'est le nom du saint que l'abbaye se glorifie si justement d'avoir eu comme réformateur et comme père, pendant plus de trente années; c'est à lui qu'elle doit le vase

1. Voy. Ed. Le Blant, *Inscriptions chrétiennes de la Gaule, antérieures au* viii° *siècle*, t. I, pl. 18, fig. 102, 104, 105, 109, 114, — pl. 20, fig. 135.
2. Il s'agit d'une croix processionnelle de la cathédrale de Girone (Catalogne) qui est inédite. Les *Monuments et Mémoires* de l'Académie des Inscriptions et Belles-Lettres la publieront prochainement dans notre étude sur *La croix de la collégiale de Villabertran*.

sacré que nous faisons connaître aujourd'hui. Dominique le consacra au grand martyr Sébastien, titulaire de l'église monastique et, alors, patron de toute l'abbaye.

Nous avons à peine besoin de faire remarquer que le mot *fecit* signifie bien souvent, au Moyen Age : *fieri jussit*. Sur un ivoire de Cividale, en Frioul, on lit même à un endroit : *Ursus dux fecit*, et ailleurs : *Ursus dux fieri præcepit* (1).

L'inscription du calice fixe donc le nom et la qualité du donateur ; elle indique aussi une date approximative de fabrication, de 1041 à 1073, époque de l'abbatiat de saint Dominique. Même au seul point de vue de l'art, voilà des données intéressantes.

Nous avons réuni un certain nombre de petits monuments d'orfèvrerie espagnole ornés de filigranes. Mais nous croyons inutile de parler de ces

☩ IN NOMINE DOMINI ᐱB HONOREM
SCI SABASTIANI DOMINICᐯ ABBAS FECI ℙ

Fig. 8. — Fac-similé de l'inscription du calice.

tiges métalliques quand elles n'offrent pas d'analogie frappante avec celles du calice de saint Dominique. Mentionnons simplement la croix d'Alphonse III (2) (année 874), conservée à Saint-Jacques de Compostelle, la croix des Anges (année 808) et celle de la Victoire (année 910), conservées à Oviedo. Ces différentes pièces, très remarquables, sont ornées, en grande partie, de filigranes unis ; mais, cette décoration n'offre pourtant que des rapports éloignés avec celle du calice de Silos. On sent, du reste, que ce précieux vase liturgique appartient à une époque et à un style différents.

Il convient aussi de rapprocher de notre calice une autre pièce qui lui est postérieure d'un siècle environ, c'est un calice de la cathédrale de Coïmbre (3). La coupe et le pied sont gravés et leur décoration n'a rien de com-

1. Molinier (E.), *Les ivoires*, p. 137.
2. Nous devons à l'obligeance de D. Eladio Oviedo y Arce et à D. José Lima Rodriguez les excellentes photographies qui nous ont permis de faire cette comparaison. Nous les prions d'agréer encore l'hommage de notre bien vive gratitude.
3. Le *Boletin da real Associação dos Architectos e archeologos portuguezes*, 1883, a une excellente reproduction photographique de ce calice (estampa 46).

mun avec celle du calice de saint Dominique. Seul, le nœud est orné de filigranes qui ont de grandes analogies avec ceux de Silos : bandelettes taillées dans une feuille de métal, contournées en S et fixées en plein sur la plaque d'excipient.

A Silos, ce travail est moins soigné : les fines bandelettes ont été contournées maladroitement et fixées sans art. En somme, perfection des courbures, régularité, symétrie laissent beaucoup à désirer. Mais, à côté de cette exécution défectueuse, nous avons, sur notre calice, un décor qui, dans son ensemble, est franchement original et puissant, grâce à ses arcades massives, robustes, que l'orfèvre a développées sur la coupe et sur le pied. On reconnaît de suite une œuvre espagnole, influencée d'art arabe. L'arc en fer à cheval se rencontre dans les manuscrits carolingiens ; seulement, étant donné le pays, il est pour l'œuvre dont nous nous occupons, un signe bien manifeste de cette influence arabe. Nous ne serions pas surpris, d'ailleurs, que le calice ait été fait à Silos même, par quelqu'un des prisonniers maures qui étaient au service de l'abbaye (1). Mais ceci n'est qu'une simple conjecture, puisque nous n'avons aucune donnée sur ce point.

Reste encore la question de l'usage liturgique de notre calice. Elle n'offre, pour ainsi dire, aucune difficulté. Nous avons vu que le P. Juan de Castro n'adoptait pas l'opinion qui faisait de ce vase sacré un calice *sacerdotal* avec lequel saint Dominique aurait dit la messe. Cette opinion a été formulée dans l'Inventaire des principales reliques de l'abbaye daté de 1440 : « E otrosi la vestimenta e caliz con que el bienaventurado santo Domingo dezia miza (2). » D. Férotin n'a eu garde d'accepter cette opinion. Rien n'est plus juste ! Il ne peut guère y avoir d'hésitation pour ceux qui ont vu le précieux calice et qui ont eu le bonheur de l'avoir entre leurs mains. Une simple comparaison, du reste, doit dissiper toute équivoque. Elle est facile, puisque M. Rohault de Fleury a donné des mesures d'un bon nombre de calices dans le t. IV de son bel ouvrage sur *La Messe*. Notre vase sacré est donc un calice ministériel, un *calix major*, comme on disait parfois au Moyen Age ; il servait à distribuer la sainte communion, sous les espèces du

1. D. Férotin (*Histoire*, p. 44, 45) donne des renseignements très intéressants sur ces esclaves maures, et il reconnaît avec raison l'influence arabe dans plusieurs œuvres d'art de l'abbaye. Nous faisons cependant exception pour la patène ministérielle mentionnée par l'auteur, et qui n'offre aucune trace de cette influence arabe. (Voy. Notice VII.)

2. D. Férotin, *Recueil des chartes de l'abbaye de Silos*, p. 483.

vin et selon les rites de la liturgie gothique ou mozarabe qui était en vigueur à Silos, pendant le xi° siècle.

Le calice de saint Dominique ne sert plus qu'une fois l'an. Le jeudi saint, il reçoit l'hostie consacrée qui est portée au reposoir et consommée, le vendredi, à la messe des Présanctifiés. Nous ne saurions trop applaudir à cet usage; grâce à lui, le calice de Silos n'est point, pour les visiteurs, un simple objet d'art; c'est toujours un vase eucharistique, outre que le souvenir d'un saint suffit, à lui seul, pour le rendre vénérable.

On a vu, par le texte du P. Juan de Castro, que ce vase sacré était accompagné d'une patène également ministérielle. Les quelques auteurs qui ont parlé de cette œuvre absolument admirable, l'ont rattachée également au xi° siècle et au grand abbé de Silos. Il n'en est cependant rien, comme nous le verrons dans la Notice VII. Au point de vue de l'art, la patène est un travail tout à fait distinct de celui du calice et elle lui est postérieure d'un grand siècle.

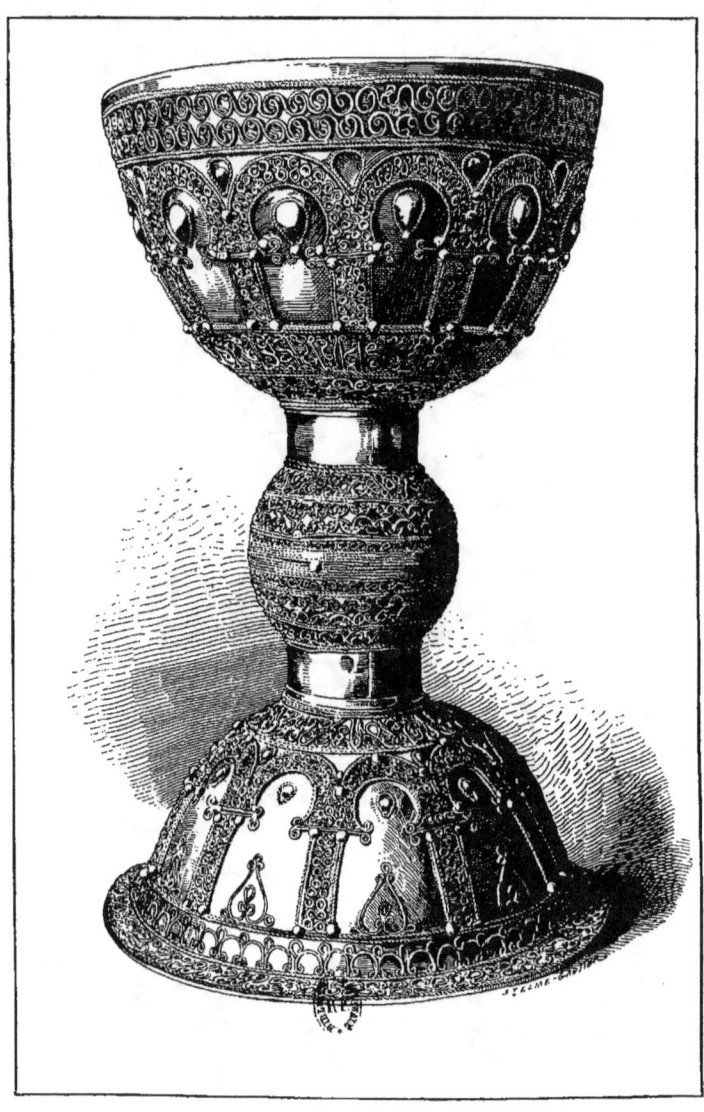

Calice ministériel. (Argent, xi^e siècle.)

V

DEVANT D'AUTEL EN CUIVRE ÉMAILLÉ

Le frontal ou devant d'autel de Silos[1] est la pièce capitale du trésor, et même un des monuments les plus magnifiques d'émaillerie et d'orfèvrerie de tout le moyen-âge. L'héliogravure de M. Dujardin (pl. VI) et le dessin exécuté avec intelligence par M. Saint-Elme-Gautier (pl. VII) donneront une idée bien fidèle de cette *tabula altaris*. Il eût pourtant fallu une reproduction en couleur, pour se rendre compte des émaux, dont les teintes si délicates ou si superbes se marient avec l'or bruni qui revêt les parties en métal. Mais, à l'heure où nous écrivons, la photographie est encore impuissante à nous fournir une parfaite reproduction en couleur et, par ailleurs, nous avons le regret de ne pouvoir prétendre à une planche en chromolithographie.

Ce frontal n'est pas inconnu; on le conserve, en effet, au Musée de Burgos où tout archéologue, de passage dans la vieille cité, peut aller l'admirer à son aise. M. E. Rupin[2] et le marquis de Fayolle[3] lui ont consacré

1. Les anciens inventaires appellent le devant d'autel de plusieurs noms très différents : *tabula altaris, paramentum, dorsale* ou *dossale, pala, frontale*, etc. En Espagne, le terme *frontal*, appliqué à l'autel, signifie presque partout le parement même de l'autel et le parement tout entier. Parements d'orfèvrerie, parements en bois, parements brodés ou en simples étoffes, destinés à recouvrir le devant de l'autel, y reçoivent cette appellation, et cela depuis bien des siècles; elle est parfaitement justifiée, puisque le *frons seu pars anterior altaris* est garni de l'antependium. Le *frontale* a d'ailleurs son article dans le *Glossaire*, où du Cange donne un certain nombre de textes, empruntés entre autres à différentes pièces latines, originaires de l'Espagne, dont plusieurs très anciennes. Les mots *frontale, frontalis* se trouvent dans cet article pour former les composés *retrofrontale, retrofrontalis* qui désignent le retable ou le *frontier* des anciens inventaires français.
2. *L'œuvre de Limoges*, p. 197 et 198.
3. *Notes sur l'exposition rétrospective de Barcelone* (*Bulletin monumental*, 1888, p. 573).

quelques lignes, et plusieurs ouvrages en offrent des reproductions intéressantes [1]. Il n'a cependant été l'objet d'aucune étude spéciale, d'aucune description suffisante. Pas une fois, non plus, l'héliogravure n'en avait donné, jusqu'à présent, de reproductions.

Disons d'abord que notre devant d'autel montrait, autrefois, même au Musée de Burgos, des restes bien respectables d'arcatures en bois qui lui servaient comme de soubassement. Nous regrettons qu'ils aient disparu, alors qu'on eut l'idée, excellente d'ailleurs, de placer le frontal dans un encadrement. Ces arcatures faisaient en effet partie intégrante du monument; pour tous les vrais amateurs, il eût gagné à conserver ces vestiges d'autrefois qui, à la vérité, ne représentaient aucune valeur matérielle, mais qui avaient leur importance pour aider à reconstituer le monument dans son état premier.

Pour nous, nous tenons à reproduire le parement d'autel avec ces restes d'arcatures en plein cintre. On en compte neuf, comme on peut le voir sur la planche VI. Les deux arceaux des extrémités ne sont pas complets. De la base des archivoltes au sommet de ce frontal, la hauteur était de 0m,81. Dans sa longueur totale, il mesure 2m,34. Les bords des arcades portaient des plaques de cuivre, ornées de cristaux de roche en cabochons, entre lesquels serpentaient des rinceaux gravés, d'un dessin bien connu et familier aux artistes de Limoges. Plusieurs de ces cuivres occupent encore leur place respective et se voient sur notre reproduction. Des lamelles décorées en damier, or et vernis brun, étaient clouées sur l'âme en bois et garnissaient les écoinçons de ces arcatures ; nous avons remarqué, en effet, un reste de cette décoration à une extrémité du frontal.

Au-dessus du soubassement et par delà un bandeau, richement décoré de gemmes et de plaques émaillées, se développe une autre série d'arcatures, divisées au milieu par une auréole elliptique qui renferme un Christ en majesté. L'attention se porte d'abord vers cette figure qui inspire un religieux respect à cause de son caractère simple et grand, à cause de

L'auteur mentionne incidemment le frontal de Silos qui ne figurait pas à l'exposition de Barcelone.

1. *Monumentos arquitectónicos de España*, livr. 26. — E. Rupin, *op. cit.*, pl. XXII. — D. Férotin, *Histoire*, pl. VI. — Signalons même deux humbles petits dessins du frontal dans D. R. Amador de los Rios, *Burgos*, p. 692 et dans D. A. Lopez Ferreiro, *Lecciones de arqueologia sagrada*, p. 294.

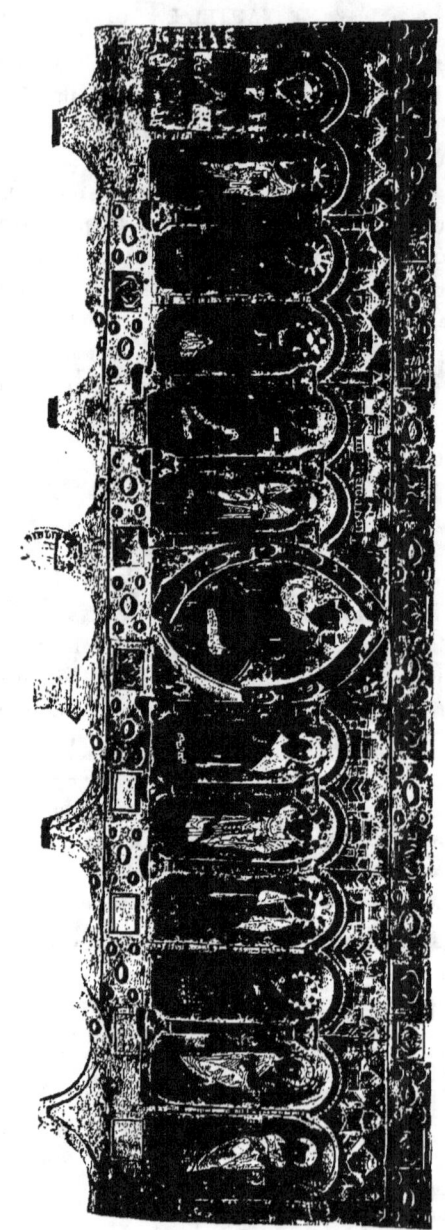

FRONTAL ÉMAILLÉ
Terre de Limoges. XII Siècle

Ancien Trésor de l'Abbaye de Silos.

l'attitude raide, imposante et fixe, à cause des gestes des mains, — la droite élevée solennellement, la gauche reposant sur un livre fermé, — geste qui convient au Maître, au Docteur et au Juge. Ce type iconographique, pour être fort commun au moyen-âge, n'en est pas moins remarquable ; rarement on le voit traité d'une façon aussi magistrale. A sa droite et à sa gauche, le Seigneur est assisté des douze apôtres, debout sous leurs arcades à cintres surbaissés ; lui seul est assis et il les domine sur un coussin qui surmonte un arc-en-ciel. La tête se détache en haut relief ; elle a dû être coulée, puis retouchée ensuite. Les traits en sont larges et un peu rudes ; les cheveux et la barbe sont traités d'une façon sommaire ; les yeux, grands ouverts, éclairés par une gouttelette d'émail noir, contribuent à donner à cette figure une expression un peu terrible, mais bien solennelle et d'un grand caractère. Les pieds et les mains, pris sur la plaque d'excipient, ont été ciselés. Tous les vêtements sont en émail. A propos de ce travail d'émaillerie, notons, une fois pour toutes, qu'on remarque sur le frontal les deux procédés de la taille d'épargne et du cloisonnage ; mais les véritables cloisons rapportées sont beaucoup plus rares que les cloisons simulées et épargnées dans la plaque du fond. Les vêtements du Christ sont les suivants : d'abord, un jupon bleu-ciel, garni en bas d'un orfroi blanc, ponctué de rouge ; par dessus, une tunique vert-végétal à bordure bleu-lapis, chargée de besans bleu-turquoise. Une large étoffe bleu-lapis entoure le Christ à la ceinture et retombe en avant. Un manteau vert-olive recouvre les épaules. De sa main gauche, le Seigneur tient un *codex* rouge à tranche blanc vif. Le nimbe bleu assez foncé, avec jolis fleurons, dessinés par des cloisons métalliques, porte les rais de couleur bleu-turquoise, le tout inscrit dans une bordure, composée de triangles bleu foncé et vert clair alternés. L'arc-en-ciel, formé de quatre zones juxtaposées, se nuance en bleu-turquoise, bleu-noir, bleu-lapis et bleu très clair. Le *scabellum* comporte deux couleurs : vert végétal et bleu-lapis. Trois bandes, garnies de feuillages et d'enroulements qui ont été gravés au burin[1], coupent trans-

1. M. E. Rupin a signalé, comme il suit, la présence de rinceaux identiques sur les châsses limousines : « A Limoges, le champ métallique des châsses est parfois décoré, au burin, de rinceaux aux feuilles filiformes, imitant, à distance, un dessin vermiculé et caractéristique, reproduit toujours de la même façon, tel que nous le trouvons sur la châsse de Gimel, sur la châsse de sainte Valérie, provenant de la collection Basilewski, et sur celle conservée dans l'église de Zell » (*L'œuvre de Limoges*, p. 154).

versalement le fond de la plaque, derrière l'image de Notre-Seigneur. — Ce médaillon, de forme elliptique, porte encore la plus grande partie de son encadrement : une bordure en saillie, gravée de rinceaux comme ceux que nous avons déjà signalés, à propos des cuivres qui garnissaient le bord des arcatures inférieures [1]. Cet encadrement était autrefois rehaussé de cristaux de roche, de forme oblongue. Les bâtes qui les renfermaient ont, seules, été conservées. Aux quatre angles du médaillon, se voient les attributs des évangélistes. Les corps se détachent en émail sur fond d'or et les têtes en relief ont été rapportées.

Cette partie centrale de notre parement d'autel offre tant d'analogies avec une belle plaque de l'ancienne collection Spitzer [2], que nous conseillons de comparer les deux monuments. Le premier a des qualités d'exécution que n'offre pas le second, et réciproquement. La tête du Christ, sur la plaque de la collection Spitzer, est trop petite pour le grand corps, si largement drapé. A Burgos, les proportions sont plus heureuses ; mais l'attitude générale n'est pas aussi naturelle. Les encadrements des deux plaques sont tout différents. Nous avons vu quel était celui de Burgos ; sur la plaque de la collection Spitzer, il est formé de feuilles ciselées, placées en recouvrement les unes sur les autres et bordées d'un pointillé. Ce fort beau travail l'emporte sur celui de Burgos. Quant aux animaux évangélistiques figurés sur les deux monuments, ils offrent, entre eux, des similitudes plus nombreuses et plus frappantes encore que celles qui existent entre les deux images du Seigneur.

De chaque côté du Christ, se développent donc, à Burgos, six arcatures abritant des apôtres. Nous retrouvons, pour ces saints personnages, les procédés d'exécution que nous avons déjà remarqués : champ de métal doré, vêtements, livres et nimbes émaillés, têtes en cuivre, vigoureusement en relief, yeux avec globules d'émail, pieds et mains ciselés dans le métal. Comme pour le médaillon du Christ, les plaques sont coupées par des bandeaux qui les traversent dans le sens de la largeur et qui semblent passer derrière les apôtres. Des rinceaux aux feuilles filiformes, au dessin vermiculé, garnissent également ces bandeaux [3].

1. Le retable a des rinceaux absolument identiques. (Voy. fig. 12 qui reproduit un détail de ces rinceaux.)
2. Cette plaque d'émail cloisonné et champlevé est aujourd'hui conservée au Musée de Cluny. (Voy. *La Collection Spitzer*, t. Ier, *orfèvrerie religieuse*, pl. III.)
3. M. le marquis de Fayolle a écrit au sujet du frontal de Burgos : « Les personnages et

Mais nous avons hâte d'attirer l'attention sur la superbe polychromie des vêtements entièrement émaillés, sur l'assortiment très heureux et très riche des différentes teintes, sur les effets incomparables des draperies bleu sombre s'enlevant sur le fond vieil or, à côté de vêtements bleu-turquoise et bleu tendre qui ont une douceur pleine de charme. Deux sortes de vert, un vert très franc, puis un beau vert clair un peu jaunâtre qui répond assez bien au vert-olive s'adjoignent assez souvent à ces couleurs. Le rouge est peu employé; on ne le trouve que pour les besans qui ornent les orfrois des tuniques et des manteaux, pour les livres et pour quelques menus détails des nimbes. Un blanc vif se remarque aussi; mais l'émailleur en a fait également un emploi très discret; il se trouve sur la tranche de plusieurs livres, sur les bordures des vêtements et sur plusieurs autres petits ornements. Ce sont, en somme, les différentes teintes des vêtements du Seigneur et des quatre animaux évangélistiques, mais, tellement variées, tellement combinées qu'on se prend, maintes fois, à les croire plus nombreuses qu'elles ne le sont en réalité. Voici saint Pierre, par exemple, à la droite du Christ; sa tunique est d'un vert assez vif avec orfroi bleu clair, rehaussé de six besans rouges. Le manteau : bleu-lapis avec bordure bleu-noir à pois rouges. Le livre est blanc; les clefs bleu très clair[1]. Le chef du collège apostolique est le seul qui porte un attribut et qui soit bien nettement reconnaissable; pourtant, à gauche du Seigneur, se trouve un apôtre que la longue barbe junciforme désigne assez clairement pour saint Paul. On le voit figuré sur la planche VII. Cette fois, les vêtements sont triples, comme pour plusieurs autres apôtres : robe verte à bandes bleu-turquoise portant des besans rouges; tunique bleu foncé, plus courte et relevée à gauche; manteau bleu très clair et livre rouge. — Mais, puisque nous avons trois apôtres sur la planche VII, nous indiquerons aussi, pour les deux autres, les couleurs des vêtements. Le saint, placé au milieu, et qui, du bras droit, répète à peu près exactement le geste que fait le Christ en majesté, ce saint, disons-nous,

les ornements sont en haut-relief, le fond guilloché et émaillé; le vert prédomine » (*Bulletin monumental*, 1888, p. 573). D'après ce que nous venons de dire, presque toutes ces assertions sont donc inexactes; le lecteur lui-même pourra d'ailleurs le constater, en examinant l'héliogravure. Ajoutons aussi que ce n'est pas le vert, mais le bleu qui domine sur notre frontal.

1. M. Georges Rohault de Fleury a reproduit, par l'eau-forte, ce saint Pierre émaillé, dans le XVe vol. de *La Messe* (VIIe des *Saints*), pl. XXXIV.

a une tunique bleu-turquoise, garnie en bas et à l'encolure, d'orfrois bleu foncé, ponctués de rouge. Un large manteau bleu-lapis, avec bordure bleu-noir, rehaussée de besans rouges, enveloppe une grande partie du corps. De la main gauche, le personnage tient un *volumen* blanc vif. — De l'autre côté, faisant face à saint Paul, un apôtre est vêtu d'une robe vert-olive, à orfroi bleu, orné de besans rouges. Une tunique, relevée à gauche et de couleur bleu-noir, la recouvre en partie; elle est ornée, près du cou, d'une bande vert clair, garnie encore de besans rouges. Par dessus, un manteau bleu très clair. Le livre est rouge, avec tranche blanche. Grâce à l'héliogravure, le lecteur pourra quelque peu se rendre compte de la manière somptueuse et variée dont l'artiste a vêtu les autres apôtres. Il ne manquera pas, non plus, de remarquer la magnifique série de nimbes émaillés, aussi intéressants, au point de la composition, que de la combinaison des couleurs. Ici (pl. VII) c'est une espèce de fleur à pétales flamboyants, bleus et verts, qui s'enlèvent simplement sur le champ métallique; là, un nimbe de facture compliquée, formé de petits compartiments bleus et blancs alternés, avec bordure lobée, bleu foncé et vert, et languettes rouges partant des écoinçons; ailleurs, une rosace dont les grands festons assez obscurs ressortent sur fond blanc, etc., etc. Tous les nimbes de notre frontal sont de beaux spécimens d'émaillerie qui apportent un appoint précieux à la richesse du petit monument.

Nous attirons de même l'attention sur les têtes en haut-relief de tous les personnages. Avec elles, nous sommes loin des petites pièces médiocres et souvent fondues dans le même moule, que l'on remarque sur beaucoup d'œuvres de Limoges. Ici, toutes les têtes sont notablement différentes. Les nez sont forts et les bouches très fendues; les yeux, grands et bien ouverts, empruntent aux globules d'émail qui forment les prunelles une vivacité particulière; ils contribuent à donner à ces figures l'aspect grave, sévère et même un peu terrible que nous avons remarqué dans le Christ. — Saint Paul est le seul qui ait un front large et bien découvert; pour les autres apôtres, les cheveux commencent assez bas, tantôt distribués largement en boucles qui forment couronne autour du front, — tantôt divisés par une raie centrale et encadrant bien naturellement le visage, — parfois, aussi, coupés ras et formant une coiffure qui emboîte le crâne à la façon d'une perruque, ou bien encore, formant des mèches frisées, arrondies, étagées régulièrement sur la surface de la tête. Deux des figures sont imber-

bes ; quelques-unes sont représentées avec barbes assez longues, comme l'apôtre que nous appelons saint Paul ; la plupart, cependant, ont des barbes courtes.

Plusieurs de ces têtes en relief sont fixées droites et de face au sommet du col ; quelques-unes également sont inclinées ; d'autres sont vues légèrement de côté ou bien de trois quarts. Enfin, ajoutons que toutes ces têtes, rendues largement, sans beaucoup de détail, mais non sans finesse, ont un caractère remarquable de personnalité, de vigueur et de puissance.

Il nous faut maintenant signaler d'une façon particulière les arcatures entre lesquelles se voient les apôtres. Elles comptaient autrefois quatorze petites colonnes avec bases et chapiteaux. Ces colonnettes (en réalité demi-colonnettes, fixées à plat), réunissaient, rejoignaient les belles plaques des apôtres et cachaient les ais de bois qui étaient visibles entre elles. Il n'y a plus maintenant que huit de ces demi-colonnes. Au dire de M. Rupin, ce sont « de véritables modèles de ciselure, remarquables par leur décor et par leur finesse. Jamais, les Limousins n'ont rien produit de plus parfait dans ce genre de travail »[1]. L'appréciation est absolument justifiée. Colonnettes, bases et chapiteaux présentent une ornementation des plus curieuses, des plus originales et complètement à jour. Voici, à droite de l'apôtre saint Paul, un fût de colonne orné de triangles et de motifs à trois branches ; à gauche, des tiges se croisent pour former des figures en ellipse garnies de superbes fleurons ; plus loin, ce sont des losanges inscrivant des oiseaux fantastiques ; ailleurs, de fins entrelacs avec feuilles multiples décorant les vides ; ailleurs encore, de magnifiques fleurs ; puis, un treillis et des croisettes, etc... Bases et chapiteaux sont formés de chimères, d'oiseaux et d'enroulements.

Au dessus des arceaux, composés plus simplement, se déroule une magnifique série d'édicules qui ont leurs similaires sur le retable (Notice VI). Mais ce dernier monument ne nous offre qu'un travail de gravure, tandis qu'ici tout est en cuivre doré, repoussé, ciselé et à jour. « On se croirait, dit M. Rupin, en face d'une ville immense ou en présence de quelque palais féerique »[2]. Toutes ces petites constructions sont si variées, si ingénieusement combinées, chacune d'elles est si curieuse à examiner et à rapprocher de

1. *L'œuvre de Limoges*, p. 198.
2. *Ibid.*

ses voisines, qu'il vaut mieux ne pas essayer une description que l'héliogravure remplace avantageusement.

Au-dessus de ces édifices en miniature, s'étend un large bandeau de cuivre doré, comportant autrefois une décoration de cristaux de roche en cabochons, et ornés encore de plaques émaillées et de rinceaux gravés au trait. Un bandeau semblable, mais beaucoup plus incomplet, est cloué sous les petites colonnes des arcatures. Les cristaux de roche étaient disposés d'une façon bien connue : les plus gros placés entre quatre petits qui les cantonnaient. On comptait autrefois une centaine de ces cristaux de roche sur les deux bandeaux. Nous avons une grande et belle reproduction de notre devant d'autel, faite à Burgos il y a vingt ans peut-être. Le monument conservait encore à cette époque six cabochons, bien visibles sur la photographie, comme aussi sur l'héliogravure que nous donnons. Depuis lors, cinq de ces cristaux de roche ont disparu comme leurs compagnons, nous l'avons contesté, il y a peu de temps encore. C'est la preuve que, même au Musée provincial, le frontal peut subir des mutilations. Aussi applaudissons-nous au projet que forme le conservateur de renfermer complètement sous verre cette merveille d'orfèvrerie et d'émaillerie. C'est de la sorte qu'est conservé au Musée de Cluny le fameux devant d'autel en or, donné par saint Henri à la cathédrale de Bâle.

Mais, à tous points de vue, les petites plaques émaillées, serties dans des bâtes rectangulaires, l'emportent infiniment sur nos cabochons. Ce sont de vraies miniatures, de véritables chefs-d'œuvre d'émaillerie. Le bandeau supérieur conserve encore toutes les siennes. Il n'en existe plus que trois sur le bandeau inférieur. Toutes ces plaques sont ornées d'oiseaux d'une extrême élégance, campés fièrement les uns en face des autres, ou bien adossés complètement, ou encore opposés par le corps et affrontés par la tête. Presque toujours, les queues des volatiles, réunies, croisées, entrelacées donnent naissance à des feuilles, à des enroulements, à des fleurons d'un superbe style oriental. Toutes ces plaques sont entièrement émaillées, à l'exception, bien entendu, des minces filets d'or qui se mêlent aux couleurs, et ce d'une façon vraiment délicieuse.

Nous n'avons plus, pour terminer la description, qu'à signaler, aux deux extrémités latérales du devant d'autel, deux lames de cuivre, ornées de rinceaux qui s'enlèvent en or, sur fond vernis brun. Chacune des volutes de ce rinceau est terminée par de belles fleurs stylisées, dans le genre de

celles qu'on trouve assez souvent, au XIIe siècle, sur les œuvres de Limoges[1]. Nous renvoyons à la notice VI pour la question du vernis brun, en tant qu'il a été connu et pratiqué par les artistes de Limoges. Nous indiquerons également, dans la même notice, l'époque à laquelle doit remonter le frontal.

Après la description qui vient d'être faite de ce monument, on reconnaîtra sans difficulté qu'il appartient à l'école de Limoges. Les bandes gravées de dessins *vermiculés*, qui passent derrière le Christ et derrière les apôtres, — les plaques, couvertes de rinceaux au trait, qui s'étendent sous les bases des colonnes et au-dessus des édicules, — les têtes en relief, si caractéristiques dans les œuvres limousines, les couleurs des émaux et les procédés employés pour ce travail de l'émaillerie, tout cela prouve bien l'attribution que nous faisons de cette *tabula altaris* à notre école française de Limoges. D'ailleurs, MM. Rupin et Molinier, des spécialistes en la matière, n'ont pas hésité dans cette attribution; il est par conséquent inutile d'insister.

Tous les auteurs qui ont signalé le monument d'orfèvrerie et d'émaillerie que nous faisons connaître, l'ont appelé ou bien *frontal* ou bien *devant d'autel*. Nous avons fait de même dans le cours de cette description; et cependant, il est assez difficile, croyons-nous, de prouver que ces appellations soient absolument justifiées. Le monument comporte, au bas, neuf arcatures; mais les deux qui sont incomplètes ne devaient pas l'être à l'origine, et cette table d'orfèvrerie avait, probablement, aux deux extrémités, quelques pièces qui l'allongeaient autant que le faisait la retombée des deux arcatures en question. En outre, il faut convenir qu'un petit monument terminé, en guise de soubassement, par des arcades sans colonnes, est chose bien étrange. Il a, de cette manière, une hauteur de 0m,80 qui n'est pas suffisante pour un devant d'autel. Ces arcatures auraient-elles reposé sur de petites colonettes très courtes qui auraient alors donné une hauteur convenable pour un frontal? Étaient-elles à jour ou fermées par des plaques émaillées? Enfin, notre table d'orfèvrerie n'aurait-elle point été un retable? Tout au moins, ne l'aurait-on point transformée en retable, à une époque bien difficile à déterminer? Dans la description de l'ancienne église de Silos, écrite peu avant 1580, par le P. Nebreda, abbé de Silos, on voit

1. Citons simplement, à titre d'exemple, les monuments suivants qui offrent de beaux fleurons : châsse d'Ambazac, châsse de l'église de Banise, plaque représentant saint Jacques (coll. Artaix, Limoges).

en effet qu'au milieu de l'autel majeur, se trouvait « un retable en argent, orné de pierreries, figurant le Christ et les douze apôtres en relief[1]. » Ne serait-ce point là le précieux objet que nous avons fait connaître? A la vérité, il n'est point en argent et les têtes seules des apôtres sont en relief; mais les écrivains des derniers siècles n'y regardaient pas de si près, en fait d'art et d'archéologie, témoins les PP. Ruiz et Castro qui ont signalé, comme étant en argent, la tête en bronze décrite précédemment, — un objet, cependant, qui existait à Silos, de leur temps, tout aussi bien que le monument dont nous parlons. D'ailleurs, il y a quelques années à peine, le marquis de Fayolle, nous l'avons vu, a bien écrit que les personnages de notre *tabula* étaient *en haut-relief* et que le fond était guilloché et émaillé.

Nous venons de formuler différentes questions, mais sans prétendre répondre à plusieurs difficultés qui sont réelles. Jusqu'à meilleure information, nous nous rangeons pourtant à l'opinion commune qui regarde notre monument limousin comme un frontal ou devant d'autel. Nous croyons, du moins, que telle fut sa destination, à l'origine. En voici la raison : Une œuvre qui est incontestablement un retable existe encore à Silos (voy. notice suivante). Sa hauteur est de 0m,52; sa longueur mesure 2m,53, donc 19 centimètres de plus que notre table d'autel. Mais, nous le répétons, celle-ci devait gagner en étendue, avec la retombée complète des deux arceaux des extrémités et, de la sorte, précisément, correspondre à peu près avec la longueur du retable. Or, ce dernier monument est un travail d'orfèvrerie également limousin; il date de la même époque et a le même style que la *tabula* de Burgos, — autant de raisons qui nous portent à croire que les deux pièces appartenaient à un seul et même autel. En outre, puisque le petit monument de Silos est certainement un retable, — un retable très peu élevé, comme ceux de l'époque romane qui nous ont été conservés ou dont on connaît au moins les dimensions, puisque la pièce du Musée de Burgos, dans son état actuel, est déjà plus élevée, d'une trentaine de centimètres, que le retable en question, et qu'elle était probablement augmentée en hauteur par quelques pièces qui ont disparu, nous croyons qu'elle appartient bien à cette classe de monuments liturgiques qu'on appelle des *frontales* ou devants d'autel.

1. « El altar mayor esta dedicado al glorioso martir san Sebastian. Ay en medio de el un retablo de plata de Cristo y de sus doce apostoles de bulto y de mucha pedreria » (D. Férotin, *Histoire*, p. 359).

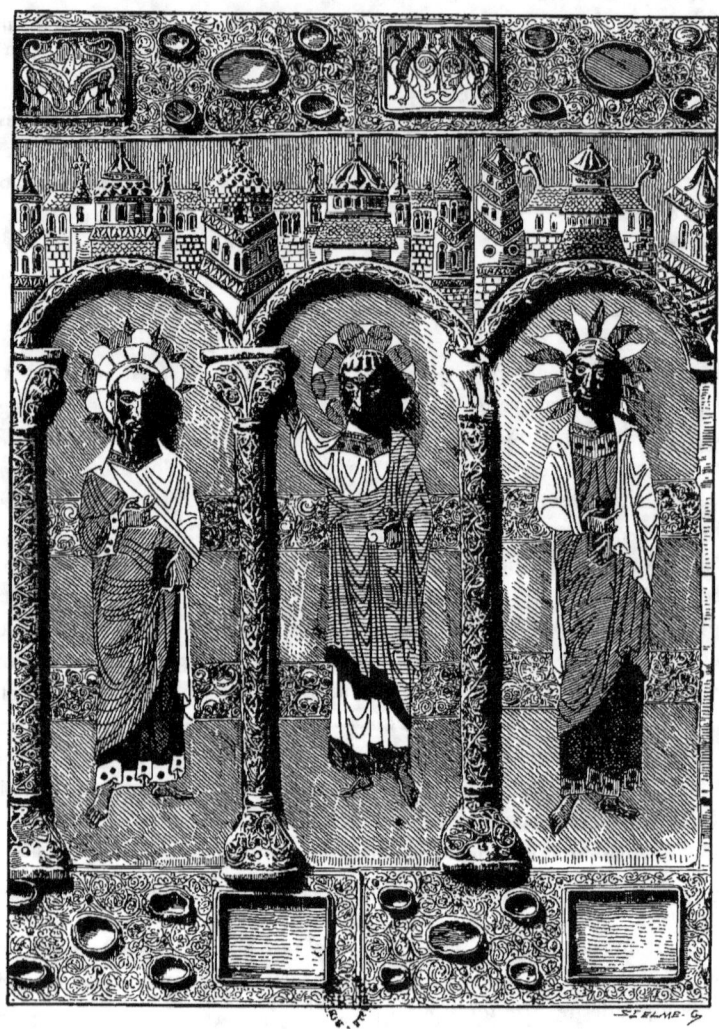

Détail du frontal émaillé.

VI

RETABLE

EN CUIVRE GRAVÉ ET VERNI[1]

Nous venons de voir qu'un retable existe encore à l'abbaye de Silos. C'est une pièce fort peu connue et cependant très importante ; car si nous n'avons qu'un nombre restreint de tables d'orfèvrerie, destinées à recouvrir le devant des autels, on sait que les retables du moyen-âge qui nous ont été conservés, se rencontrent bien plus rarement encore, — ceux-là surtout qui sont antérieurs à la période gothique.

Nous essaierons de faire connaître ce retable, en le décrivant d'abord, en recherchant ensuite à quelle école d'art il convient de l'attribuer, en indiquant enfin, d'une façon approximative, l'époque à laquelle il semble appartenir.

Ce petit monument est composé de plaques de cuivre, clouées sur un ais de chêne-vert, épais de $0^m,02\frac{1}{2}$; il a $2^m,53$ de longueur sur $0^m,52$ de largeur, sauf à l'échancrure qui se remarque au-dessus du médaillon central[2]. Une partie de ce médaillon est exécutée au repoussé. Les personnages, l'architecture, l'inscription d'une des bandes d'encadrement sont simplement gravés au trait et, primitivement, se détachaient en or sur vernis brun. La bordure, garnie de rinceaux et ornée de pierres en cabochons, est également gravée au trait, mais entièrement dorée. Une main

1. Extrait du *Bulletin de la Société scientifique, historique et archéologique de la Corrèze*, t. XXI, 1899, p. 72-82.
2. Cette échancrure n'a pas été représentée par notre dessinateur (fig. 9).

barbare a peint une grande partie des fonds soit en rouge, soit en vert.

L'agneau apocalyptique[1], nimbé, debout, tourné à droite, et tenant de ses pattes de devant le livre sacré, occupe le médaillon du milieu. Il s'enlève sur une croix gemmée qui étend ses quatre branches jusqu'à l'encadrement; le relief de cet animal symbolique a été obtenu au moyen d'une feuille de métal qu'on a repoussée; une partie de la tête a disparu; le reste du corps est entièrement déformé. Cet agneau, ainsi que la croix à branches égales, sont en or sur fond vernissé, recouvert aujourd'hui d'une grossière peinture rouge. Un cercle doré, entièrement garni de rinceaux gravés et portant autrefois huit pierres qui ont disparu, forme le cadre de ce médaillon. De petites plaques décorées en damier, partie or, partie brun, occupent les écoinçons.

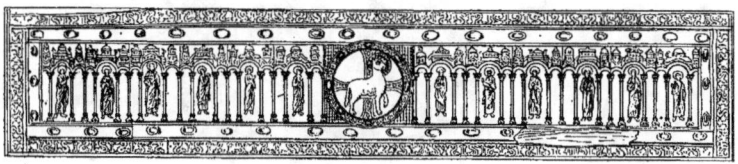

Fig. 9. — Retable en cuivre doré et verni.

De chaque côté de cette partie médiane, sont cloués six panneaux de cuivre rouge, mesurant 0ᵐ,16 sur 0ᵐ,30. Chacun d'eux porte une triple arcade; celle du milieu, plus large et plus élevée que les deux autres, abrite un apôtre. Tous ces saints personnages sont nimbés, vêtus de la tunique et du manteau, et nu-pieds. Six d'entre eux tiennent le livre de la doctrine; d'autres ont un phylactère, et quelques-uns n'ont aucun attribut. Ces apôtres, ainsi que leurs nimbes, sont réservés sur les plaques de cuivre et se détachent en or sur le fond.

L'architecture qui encadre les personnages et se développe au dessus des cintres est fort remarquable. Les colonnettes sont d'une simplicité et d'une grâce charmantes, avec leurs fûts très élancés, leurs chapiteaux décorés de feuilles, leurs bases de forme à peu près semblable. Sur chacune des archivoltes s'élève une construction; le plus grand des arceaux porte natu-

1. *Apocalypse*, ch. v, 3 à 8.

rellement un édifice plus considérable, dominé par une sorte de lanternon coiffé d'une coupole ou d'une toiture à côtes ; à droite et à gauche de cet édifice s'élève toujours une petite tourelle composée de plusieurs étages en retrait les uns sur les autres ; et tout cela, décoré de cercles, de rubans brisés, d'imbrications, d'appareils de maçonnerie, de fenêtres terminées, les unes en pleins cintres, les autres en arcs outrepassés et quelques-unes en trois-lobes. Chaque panneau porte un ensemble complet de ces petits monuments que l'artiste a su varier de la façon la plus intéressante. Ils sont en or sur le fond vernis brun, qu'on a laissé intact en ces endroits.

Le premier bandeau qui entoure la partie principale du retable était orné de quarante-six cristaux de roche en cabochon. Dix seulement ont conservé leurs places respectives. Entre les bâtes, des rinceaux formés de tiges et de feuilles innombrables se courbent et s'enroulent avec aisance, selon les caprices du graveur. Le champ du bandeau en est complètement

Fig. 10. — Détail de l'inscription décorative.

garni et il présente, de la sorte, une décoration très ingénieuse qui ne peut manquer d'intriguer et de charmer le regard.

Nous préférons cependant l'encadrement à fond vernissé de brun, sur lequel se détachent des lettres *carmathiques* (plus exactement *fatimides*), dérivées du *coufique* ; elles sont symétriquement doublées et répétées, de façon à produire le plus bel effet ornemental. Les caractères aux formes arrondies et aux corps robustes se marient d'une façon très heureuse avec les tiges droites à bases anguleuses.

Quant au travail même de la gravure, il est de tout point admirable, soit qu'il s'agisse des personnages et de l'architecture, soit qu'il s'agisse des fleurons et des caractères qui ornent les bandeaux d'encadrement. Tout est tracé d'une main sûre, ferme et délicate ; toutes les lignes sont nettes et franches ; c'est un travail qui révèle une main de maître. La planche VIII qui accompagne notre article reproduit fort bien le style et le caractère général de cette œuvre, mais non la parfaite précision des traits de la gra-

vure; puis, il est quantité de lignes doubles ou triples, juxtaposées et d'une finesse extrême, que notre dessinateur, très habile cependant, n'a pas rendues.

Reste maintenant à savoir si nous pouvons assigner au retable une origine à peu près certaine. Les douze personnages doivent être considérés

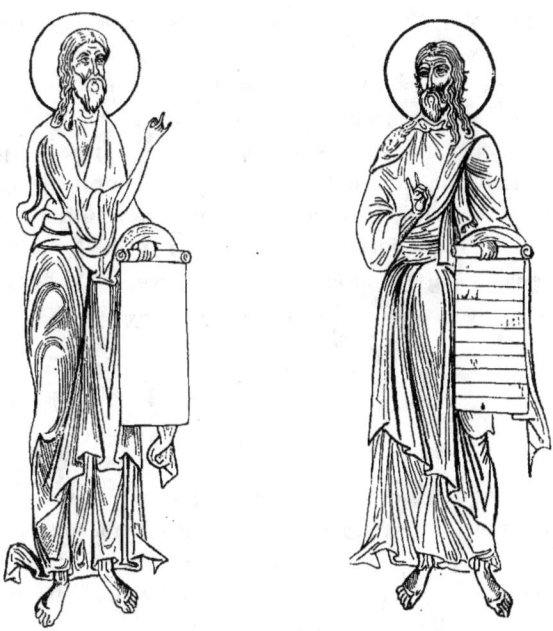

Fig. 11. — Peintures du Vieux-Ladoga (xii⁰ siècle).

tout d'abord, puisqu'ils ont, sur cette pièce, une importance majeure. Or, à la première inspection, on est frappé de la manière dont ils sont stylisés, et ce style est assurément le byzantin. Le drapé un peu sec et cassé des vêtements, la façon dont les manteaux se relèvent en avant, l'expression austère des physionomies, la sécheresse des corps qui se devine sous l'étoffe, sont des indices frappants de l'influence byzantine. Comparons avec quelques personnages du xii⁰ siècle que nous empruntons aux pein-

tures du Vieux-Ladoga[1]. A part les cheveux et les barbes, n'avons-nous pas les mêmes plis de vêtements, les mêmes figures ascétiques, les mêmes corps amaigris, le même dessin, le même caractère que sur le retable de Silos? Les apôtres et d'autres saints encore, qui sont peints dans l'église Saint-Georges[2], n'offrent pas moins d'analogies convaincantes.

Les éléments qui constituent les rinceaux des bandes gemmées viennent encore de l'art byzantin, qui doit les avoir copiés sur des monuments

Fig. 12. — Détail d'une bande gravée du retable de Silos.

coptes ou arabes de l'Égypte. Voici, à l'appui de notre assertion, deux figures (et nous pourrions multiplier nos exemples) qui permettront de comparer ces mêmes éléments sur des ouvrages bien distincts. La première est un détail du retable même de Silos. Semblables enroulements feuillagés et fleuronnés sont mille fois répétés sur un des bandeaux qui entoure ce retable et sur celui qui forme la bordure du médaillon consacré à l'agneau. — La seconde figure, formée d'ornements coptes, décore le tailloir d'un chapi-

Fig. 13. — Abaque d'un chapiteau du mihrab d'El-Hazar (Caire).

teau de la mosquée d'El-Hazar[3], un des temples les plus magnifiques du Vieux-Caire. Une frise, d'un dessin identique, se retrouve, plusieurs siècles après, à la mosquée du Sultan Hassan[4]. Même dessin encore, sauf la terminaison des feuilles, sur les anneaux qui divisent la décoration d'un oliphant oriental ou byzantin, conservé au Musée du Louvre. A propos de la forme de ces rinceaux, M. Molinier dit qu'elle est « absolument particulière à l'art byzantin qui semble l'avoir empruntée à l'art copte »[5]. — La comparaison

1. *Le Vieux-Ladoga* (édition russe), dessins et descriptions techniques de l'académicien W. Souslof, 1896, pl. LXXVIII, fig. 1, et pl. LXXIX, fig. 1.
2. *Le Vieux-Ladoga*, pl. LXX et LXXVI.
3. Gayet, *L'art arabe*, fig. 18.
4. *Ibid.*, fig. 35.
5. *Les Ivoires*, p 94.

suffit, croyons-nous : on reconnaîtra l'inspiration de l'art copte ou byzantin sur les plaques en question.

Le second bandeau, orné de lettres coufiques, ajoute au retable un cachet arabe ou oriental qu'il est impossible de méconnaître. Nous avons retrouvé à peu près les mêmes caractères sur une étoffe certainement orientale, conservée au Musée diocésain de Vich, en Catalogne; nous en donnons le dessin, afin que les lecteurs puissent juger et des similitudes et des différences.

Hâtons-nous d'ajouter que les influences étrangères, constatées sur le retable de Silos, ne nous inclinent nullement à croire à une œuvre copte, ou byzantine, ou arabe. Nous sommes au contraire persuadé que ce travail appartient à l'Occident, à la France, à Limoges.

Il est deux éléments qui ont une importance capitale dans cette question

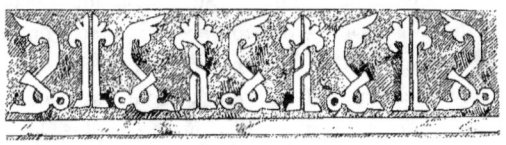

Fig. 14. — Inscription sur une étoffe orientale. (Musée épiscopal de Vich, Catalogne.)

d'origine : c'est, d'une part, l'architecture et, de l'autre, les rinceaux des bandes gemmées. — On peut, à bon droit, reconnaître encore quelque influence byzantine dans les coupoles qui terminent plusieurs tourelles; mais, des coupoles analogues et toute une architecture du même genre, moins riche, moins variée, il est vrai (excepté sur le frontal de Burgos), se remarquent sur un certain nombre d'œuvres de Limoges, sur la plaque de Geoffroy Plantagenet, sur deux émaux du Musée de Cluny qui proviennent de Grandmont, sur une châsse de Silos[1], et principalement sur la châsse de Mozac. Chacun de ces ouvrages présente, dans ses amortissements, des motifs semblables à ceux qui se voient sur notre retable. — Nous avons nommé le frontal du Musée de Burgos, qui est incontestablement une œuvre limousine. Or, si on compare le retable à ce devant d'autel, on reconnaîtra facilement, sur ces deux pièces, une même caractéristique pour toute l'ar-

1. Voy. planche X.

chitecture et, parfois, une identité complète de dessin. A notre avis, une pareille ressemblance implique un même lieu d'origine.

Les rinceaux qui garnissent l'encadrement du médaillon et une des bordures de notre retable sont peut-être plus significatifs encore. Nous disions précédemment que les éléments de cette décoration sont empruntés à l'art copte ou à l'art byzantin. Mais les artistes de Limoges ont varié et multiplié à l'infini les branches et les feuilles de ces rinceaux et, somme toute, ils ont créé, avec ces détails, un genre d'ornements absolument caractéristiques qui se retrouvent sur un bon nombre de leurs œuvres, en particulier sur les pieds carrés de leurs châsses et sur les bandeaux gemmés du frontal de Burgos. C'est une décoration qui se rattache, par un lien de parenté très étroit, aux enroulements et aux feuilles filiformes dont nous avons parlé, à propos des bandes gravées du devant d'autel.

Quant au style des personnages, M. Rupin a montré quelles furent, au moyen-âge, les fréquentes relations de la France avec l'Orient[1]; elles expliquent fort bien l'influence byzantine sur beaucoup de monuments appartenant à l'art de Limoges. — On comprend, pour la même raison, l'emploi des lettres coufiques. Il est à peine besoin de rappeler que les artistes chrétiens de l'Occident ont souvent adopté, sans chercher à en connaître le sens, ou des inscriptions arabes, ou de simples éléments de ces inscriptions qu'ils ont combinés avec différents motifs, dans le but de produire un effet décoratif. Les caractères aux tiges droites et aux têtes fleuronnées que l'on voit précisément sur le retable de Silos et sur l'étoffe de Vich, se retrouvent bien clairement sur un bandeau de la porte de la Voulte-Chilhac[2]. Des motifs dérivés de ces lettres ornent aussi la coupe du scyphus d'Alpaïs (Musée du Louvre) et une plaque émaillée portant un apôtre en haut-relief (Musée de Cluny). Il est donc facile d'expliquer la présence des caractères fatimides sur le retable de Silos.

L'emploi du vernis brun sur ce retable ne nous surprend pas plus que les éléments exotiques signalés précédemment. M. de Linas, cependant, a écrit à ce sujet : « Le procédé qui consiste à réserver des dessins métalliques sur une lame de cuivre vernie en brun, ou réciproquement, est spé-

1. *L'Œuvre de Limoges,* p. 43 et s.
2. Voy. Gailhabaud, *L'architecture et les arts qui en dépendent,* t. II. — Caumont, *Abécédaire,* p. 356.

cial aux écoles de la Meuse et du Rhin[1]. » Ce procédé de la réserve métallique sur champ brun nous semble moins particulier à ces écoles que ne le croyait le docte archéologue. Les artistes qui ont fabriqué le cénotaphe d'Eulger l'ont employé; mais rien ne prouve qu'ils l'aient emprunté à des praticiens belges ou allemands. Il leur était plus facile de l'apprendre à Limoges ; car nous croyons pouvoir l'avancer : les artistes limousins ont parfaitement connu et pratiqué la méthode du vernis brun. Le frontal de Burgos en offre deux spécimens intéressants qui, peut-être, n'ont pas encore été signalés. Ce sont des lames fixées à ses deux extrémités; elles portent, sur fond brun, une course de rinceaux dorés, gravés simplement au trait, et formés d'enroulements, de feuilles et de fleurs stylisées. Voilà donc de nouvelles affinités entre le retable de Silos et le célèbre frontal. Ces deux pièces présentant une architecture analogue, des rinceaux dessinés d'une façon identique, le même procédé de réserve métallique sur champ vernissé, c'en est assez pour qu'une origine commune s'impose : les deux pièces sont limousines. C'est un honneur pour l'école de Limoges d'avoir produit le magnifique frontal du Musée de Burgos. Ce n'est pas un moindre honneur pour elle de pouvoir revendiquer désormais le retable de Silos qui est bien, croyons-nous, une des plus belles pièces gravées du moyen-âge.

Ce retable a été publié une seule fois, et malheureusement d'une façon passablement fantaisiste; c'est dans les *Monumentos arquitectónicos de España*. La planche in-folio qui le reproduit donne aussi une chromolithographie du frontal, avec ce titre commun aux deux figures : *Altar en que se canonizó a Sto Domingo de Silos*. Depuis lors, Dom Besse a reproduit cette erreur en signalant les « deux pièces de cuivre émaillé, placées comme frontal et comme retable devant le tombeau du saint, lors de sa canonisation [2]. »

Dom Férotin les attribue au XIe siècle[3], et D. Juan Facondo Riaño, qui n'a mentionné que le retable, le fait remonter au XIIe siècle[4].

L'opinion d'après laquelle les deux pièces de l'autel auraient figuré à la canonisation de saint Dominique ne repose sur aucune donnée sérieuse.

1. *Œuvres de Limoges conservées à l'étranger*, p. 51.
2. *Histoire d'un dépôt littéraire. L'Abbaye de Silos* (*Revue bénédictine*, 1897, p. 219).
3. *Histoire de l'Abbaye de Silos*, p. 348.
4. *Una excursion artística. Santo-Domingo de Silos* (*El Heraldo* de Madrid, 30 septembre 1891).

Le serviteur de Dieu mourut, en effet, le 20 décembre 1073 et, trois ans après, il était canonisé. Retable et frontal seraient donc antérieurs à l'année 1076. Mais le style des personnages, l'architecture, les bandes gemmées et gravées de rinceaux ne permettent pas de leur assigner une date aussi ancienne. Nous partageons l'opinion de D. Juan Riaño qui attribue le retable au xiie siècle. C'est également l'époque qui doit convenir au devant d'autel du Musée de Burgos. Nous indiquerons même le dernier quart du siècle, comme étant l'époque probable de leur fabrication.

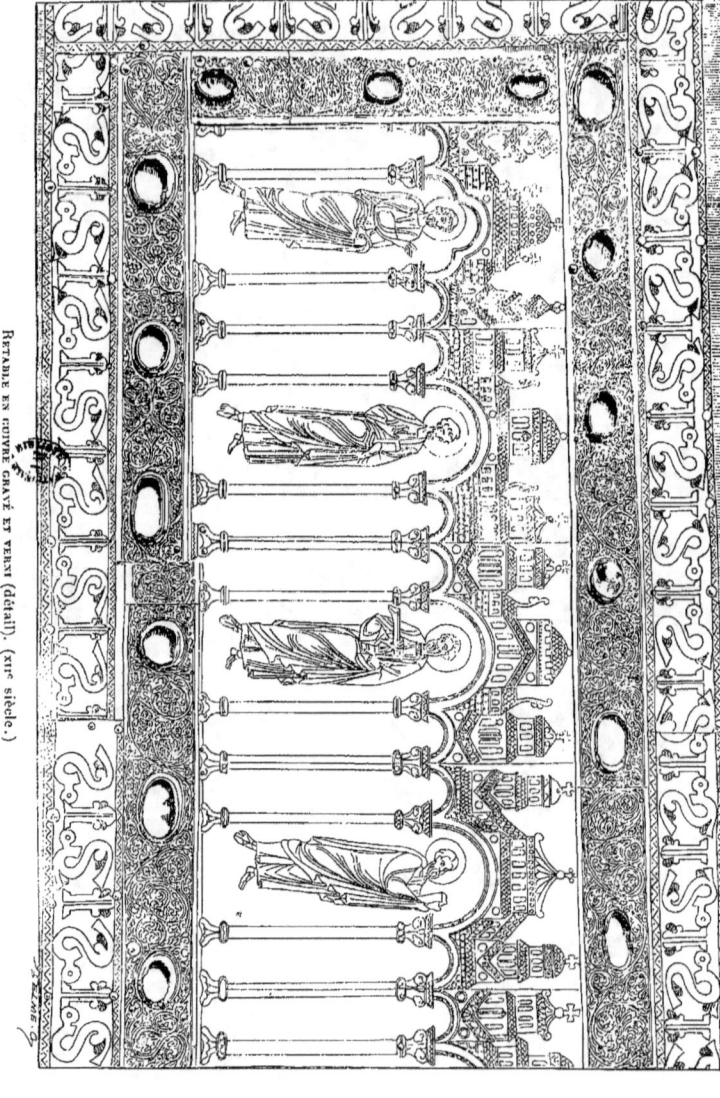

ANCIEN TRÉSOR DE L'ABBAYE DE SILOS.

RETABLE EN CUIVRE GRAVÉ ET VERNI (détail). (XII^e siècle.)

PL. VIII.

VII

PATÈNE MINISTÉRIELLE[1]

Le calice et la patène de Silos ne sont pas unis dans l'histoire et, au point de vue de l'art, ce sont deux pièces absolument distinctes. Le dessin du calice a montré suffisamment que ce vase sacré appartient à un art grossier, mais bien curieux. La patène, au contraire, révèle un savoir-faire exquis, un goût parfait, un art consommé ; elle mérite une place au premier rang des œuvres d'orfèvrerie, ornées de filigranes, que nous a léguées le moyen-âge.

La plus ancienne liste des objets liturgiques de Silos qui nous soit parvenue, se trouve dans un inventaire des principales reliques de l'abbaye, daté du 25 juin 1460. On y trouve mentionné « le calice avec lequel le bienheureux saint Dominique disait la messe »[2]. Mais la patène n'est pas nommée, sans doute parce que l'auteur de l'inventaire a considéré la mention de l'un comme impliquant celle de l'autre, — la patène étant presque toujours le complément nécessaire du calice, dans l'usage que la liturgie catholique a fait de ces deux vases sacrés.

Les PP. Ruiz et Castro, deux bénédictins de Silos [XVIIe siècle], n'ont dit qu'un mot de la patène. « Il existe au monastère, dit le P. Juan de Castro, un calice d'argent avec sa patène, ornée de différentes pierres dont quelques-unes d'une grande valeur, — le tout fait par saint Dominique en l'honneur

1. Extrait du *Bulletin de la Société scientifique, historique et archéologique de la Corrèze*, t. XX (1898), p. 549-559.
2. « E otrosi la vestimenta e caliz con que el bienaventurado santo Domingo dezia misa. » D. Férotin, *Recueil*, p. 483. Voy. sur la question de l'usage liturgique de ce calice : *Notice IV*, pp. 36, 37.

de son glorieux patron saint Sébastien[1]. » De nos jours, les auteurs qui ont eu connaissance du calice n'ont pas signalé la patène, excepté cependant M. Rohault de Fleury[2] et D. Férotin[3] qui l'ont fait remonter, eux aussi, à saint Dominique de Silos. Enfin, elle a été reproduite deux fois : 1° dans le magnifique ouvrage : *Monumentos arquitectónicos de España*, t. I, où la chromolithographie est malheureusement défectueuse au point de vue de la fidélité ; 2° dans l'*Histoire de l'abbaye de Silos*, par D. Férotin ; la planche V qui la reproduit est une petite glyptographie.

La patène de Silos mesure $0^m,31$ de diamètre. Elle est en argent, mais entièrement dorée à l'intérieur. Elle porte au centre un gros cristal de roche demi-sphérique, de $0^m,057 \frac{1}{2}$ de diamètre, enchâssé dans une bâte cerclée d'un fil granulé. Huit lobes saillants, avec écoinçons ornés de rinceaux gravés, presque tous différents, rayonnent autour de ce cristal de roche. Un bandeau circulaire réunit ensuite les écoinçons au bord supérieur. La décoration de ce rebord forme presque toute la parure de la patène, — et quelle parure vraiment délicieuse! Les contours sont ornés, vers les lobes, d'une bande rapportée et soudée qui porte un rang de perles en métal entre deux lignes de grènetis d'une finesse extrême. De l'autre côté, tout à l'extérieur, une succession de petits motifs en creux forme la bordure. Entre ces deux bandes s'étend une ravissante décoration de cloisons multiples qui s'enroulent en spirales, s'opposent ou se rencontrent les unes vers les autres. Un autre motif s'adjoint aussi maintes fois aux volutes ; il a la forme d'une larme et est dessiné par une toute courte bandelette simplement recourbée et réunie par ses deux extrémités. Tous ces fils de métal sont simples, granulés sur la tranche supérieure et soudés en plein sur le fond; ils ne présentent aucune adjonction de vrilles, de roses ou d'autres détails. La conservation de ce travail est excellente, sauf en quelques endroits où la soudure étant trop légère, les tiges métalliques ont quitté la place qui leur était assignée. L'œil peut suivre, sur l'héliogravure, ces cloisons délicates qu'on a placées à la pince et soudées sur la plaque d'excipient, ces dessins d'une correction

1. « Item ay un caliz de plata, con su patena adornada de diferentes piedras, y algunas de mucho valor, todo lo cual hizo tambien nuestro Padre santo Domingo a honra de su glorioso patron san Sebastian... » (*El glorioso thaumaturgo español*,... lib. III, cap. III.)
2. *La Messe*, t. IV, p. 116.
3. *Histoire*, p. 46, note 3, et p. 45, note 3.

de style, d'une régularité, d'une pureté de contours absolument parfaites. On est charmé de l'ensemble et des détails, et on se demande comment l'orfèvre a pu exécuter avec tant d'art ce merveilleux réseau qui doit être un des travaux les plus achevés en ce genre, nous l'avançons hardiment, après examen d'un bon nombre de pièces filigranées.

Il a été fait allusion aux gemmes qui viennent prêter leur éclat harmonieux à cette décoration. Vingt-deux sont encore conservées; treize ont disparu. Notons d'abord deux cristaux de roche et deux sardonyx gravées qui, avec la grosse pierre du centre de la patène, sont disposés en forme de croix. Les autres gemmes sont des topazes, des cornalines, des opales, des agates, etc. Presque toutes sont en cabochon; quelques-unes cependant sont en table, avec chanfrein. La disposition de ces pierres est celle que l'on retrouve sur bon nombre de pièces d'orfèvrerie : les plus grosses sont placées au milieu du bandeau, entre quatre petites qui les cantonnent. La monture est la même pour toutes : une bâte sans griffes, circonscrite par un fil granulé.

Parmi les pierres antiques qui décorent le large bandeau, se trouve un camée, gravé sur sardonyx et figurant un buste de femme. Aucune inscription, aucune caractéristique ne permettent de savoir quelle est la personnalité représentée. C'est un travail médiocre de l'époque impériale romaine. — Nous avons aussi trois intailles. L'une d'elles, très inférieure au point de vue de la gravure, figure un homme debout, les jambes écartées, et tenant d'une main un sceptre ou un bâton. La seconde, qui est préférable au point de l'exécution, représente un pâtre écorchant ou vidant un animal suspendu par les pieds. Il existe au Louvre un groupe en marbre pentélique qui offre le même sujet; on le désigne sous le nom d'*Écorcheur rustique*[1] (salle du Gladiateur, n° 517).

Enfin, sur l'intaille qui fait face au camée, on voit une inscription latine, en caractères grecs, inscrite dans un cartouche dont le pauvre style indique de suite une époque de décadence.

CAΛBω KOM
MOΔω ΦHΛIZ
ΦAYCTEINA

[1]. Ce groupe a été publié dans le *Musée de sculpture antique et moderne*, par Clarac, Atlas 3e, pl. 287, fig. 178.

Hübner a donné cette inscription sans commentaire[1], d'après la chromolithographie qui reproduit la patène, dans les *Monumentos arquitectónicos de España*, mais en copiant aussi les trois erreurs qui ont échappé au dessinateur D. Francisco Aznar y Garcia. D. Férotin a publié également l'inscription et en a donné un petit dessin[2].

Cette formule dédicatoire se rapporte à une peste qui, dans la seconde moitié du IIe siècle, décima l'Italie, et dont les auteurs anciens nous ont tracé en quelques mots les ravages effrayants[3]. Ce fléau fit une large brèche à la famille de Marc-Aurèle. Le jeune Commode échappa cependant à la contagion et c'est en mémoire de cette préservation (CΛΛBW KOMMOΔW) que Faustine, sa mère (ΦHΛIZ ΦAYCTEINA) fit graver l'inscription ci-dessus.

L'intérieur de la patène est peut-être suffisamment connu maintenant. L'extérieur n'offre aucune décoration, sinon un bandeau à ruban brisé et gravé qui contourne le bord extérieur (fig. 15, dimension de l'original).

Fig. 15. — Détail du bandeau, au revers de la patène.

C'est la seule partie qui soit dorée, tout le reste a conservé la couleur de l'argent.

Ce revers de la patène présente, en saillie, une petite soucoupe qui ne fait qu'un avec elle et que rien n'indique à l'intérieur, parce qu'elle correspond exactement au cristal de roche qui occupe le centre. Jusqu'en ces dernières années, ce cristal était serré de près par la bâte qui l'entourait. D'autre part, la légère saillie de dessous était peut-être regardée comme la partie inférieure de cette bâte. Personne en tout cas n'avait songé à soulever la pierre. Après avoir examiné la précieuse patène, l'idée nous vint, un jour, que la petite boîte d'argent renfermait peut-être quelque trésor. Écarter soigneusement et tout autour la feuille de métal qui sertit la gemme, enlever ce cristal et plonger un regard avide au fond de l'alvéole, fut l'affaire de quelques instants. Nous ne vîmes d'abord qu'une couche de fine pous-

1. *Inscriptionum Hispaniæ latinarum supplementum*, 1892, p. 1025.
2. *Histoire*, p. 291 et pl. IX.
3. Jul. Capitol. : *M. Ant. Philosophus*, XVII. — *Eutropii Breviarium*, l. VIII, c. 12. — *Pauli Orosii Historiarum*, l. VII, 15.

Ancien Trésor de l'Abbaye de Silos

PATÈNE MINISTÉRIELLE
Argent Doré, XIII.^e Siècle

sière qui, depuis longtemps, à coup sûr, s'était introduite entre la bâte et le cristal de roche. Puis, sous la poussière, une croix d'or reposant elle-même, à côté de petits morceaux de linge, sur une autre croix en bois, de même forme, épaisse d'un demi-millimètre environ. Grande fut notre joie à la découverte de ce précieux objet de dévotion et des reliques plus précieuses encore, le tout, oublié depuis de longs siècles, au fond de l'alvéole.

La croix en or est formée d'une feuille de métal battu. Sur la face antérieure, elle est bordée de fines lamelles, rattachées aux branches au moyen d'une soudure. Un cristal de roche en cabochon décore le centre. Au revers, mêmes lamelles pour border la croix, sauf aux extrémités de trois branches où elles sont remplacées par des filigranes tordus. Des tiges filigranées,

Fig. 16 et 17. — Croix en or, trouvée dans la patène (face et revers).

absolument semblables, forment un cercle et une croix sur le médaillon central. Enfin, au sommet d'une des branches, les petites lamelles qui contournent la croix ont été interrompues, et on distingue encore, en cet endroit, la trace d'une soudure. C'est l'indice bien évident que notre croix avait là soit un anneau, soit un autre système de suspension.

Cette croix était-elle un *encolpium* et destinée, par conséquent, à recevoir une relique? Nous poursuivîmes nos recherches et enlevâmes le petit cristal de roche, enchâssé à l'intersection des bras. Mais, l'alvéole ne contenait qu'une pâte destinée à fixer la gemme plus solidement. Cette croix était donc simplement un de ces objets de dévotion que les fidèles suspendaient à leurs cous. La petite soucoupe ne contenait aucune inscription indiquant la nature des reliques, mais la petite croix en bois est bien probablement un fragment de la vraie Croix.

Nous avons vu, au commencement de l'article, que de graves érudits faisaient remonter la patène à saint Dominique de Silos, qui fut abbé du monastère de 1041 à 1073. Au grand thaumaturge revient assurément le

calice; l'inscription en fait foi. Mais il en va tout autrement de la patène. La forme ronde ne peut être alléguée pour fixer son âge. Les huit lobes qui garnissent le fond ne sont pas non plus des éléments déterminants dans la question, car ils se rencontrent aux xie, xiie et xiiie siècles. Restent les ornements des écoinçons et le travail qui décore la grande zone filigranée. Or, les premiers n'existent que sur des pièces d'orfèvrerie datant du xiiie siècle ou de la fin du xiie. Nous en mentionnerons des exemples dans un instant. — Quant aux filigranes, ils sont ouvrés avec tant de délicatesse et les dessins qu'ils composent offrent une telle combinaison, une telle régularité, une si parfaite harmonie, que nous croyons devoir attribuer la patène de Silos au premier quart du xiiie siècle. A notre avis, elle ne peut remonter plus haut.

La petite croix est à peu près contemporaine. La forme générale, la courbure des bras indiquent cette époque. Une comparaison d'ailleurs peut fortifier cette opinion. Un mur du cloître de l'abbaye de Silos, côté sud[1], porte une inscription lapidaire de la première moitié du xiiie siècle et, en tête des caractères, se voit une croix qui rappelle exactement celle de la patène; la forme est identique dans les deux cas. — Un auteur apprécié a bien voulu nous dire que la croix de sainte Radegonde et celle des Anges, d'Oviedo, ressemblaient beaucoup à notre croix d'or. Mais un examen attentif convaincra un archéologue que l'opinion n'est pas soutenable. Les deux croix mentionnées diffèrent essentiellement de la croix de Silos et pour l'époque et pour l'exécution.

La question d'origine de la patène n'est pas sans difficulté. Un érudit auquel nous avons communiqué des reproductions et du calice et de la patène, nous écrit que ces deux pièces sont *certainement espagnoles*. Nous ne pouvons partager cet avis. Presque toujours, en effet, les œuvres d'art espagnol ont quelque chose d'insolite, soit dans la forme, soit dans la décoration; on les reconnaît assez facilement à leur caractère original, souvent puissant, parfois exagéré. Le calice présente bien ces qualités de franche originalité; l'œuvre appartient sûrement à la péninsule. La patène, au contraire, si naturellement conçue au point de vue de la décoration, si harmonieuse avec ses surfaces tranquilles, avec son brillant diadème de filigranes

1. Cette inscription est sur le mur opposé à l'arcature et presque en face du bas-relief, qui figure l'Arbre de Jessé.

et de pierres aux riches couleurs, ne pourrait-elle pas être une œuvre française, une œuvre de notre école d'art limousin ?

Plus d'un lecteur formulera sans doute de prime abord l'objection que nous nous sommes faite à nous-mêmes : « Parmi les œuvres de Limoges qui nous ont été conservées, il n'en reste aucune qui ait le caractère général, la délicatesse et la perfection de notre patène. » Mais si les petits monuments d'un travail aussi achevé ne se rencontrent pas, c'est bien, croyons-nous, parce que les guerres, les besoins des temps et le vandalisme de la Révolution ont fait disparaître presque tous les objets anciens, en métal précieux. Aucun calice, aucune patène en or ou en argent, appartenant à l'art de Limoges, n'a échappé en France à la destruction. Or, ce sont précisément ces vases eucharistiques qui durent être le plus soigneusement, le plus délicatement travaillés ; ce sont eux qui durent recevoir la plus parfaite décoration. L'absence complète de ces vases sacrés empêche par conséquent d'établir des points de comparaison qui pourraient offrir des analogies frappantes. Mais, parce que les similaires font défaut, il ne s'ensuit pas qu'il soit juste, qu'il soit rationnel d'exclure la patène des œuvres d'art de la grande école limousine.

D'ailleurs, si le petit chef-d'œuvre, par son aspect général, semble assez peu rappeler les ouvrages d'orfèvrerie limousine, il n'en est pas de même de certains éléments, considérés à part, nous voulons dire les filigranes et les rinceaux des écoinçons. Sans doute, les fils métalliques qui ornent les pièces de Limoges sont presque tous ou bien de simples bandelettes sans grènetis, ou bien des fils granulés, tantôt partant d'une branche commune et terminés par de petites boules, tantôt juxtaposés, fixés à la plaque par des clous à têtes sphériques, puis ornés de roses, de grappes et de vrilles. Cependant, il existe des filigranes limousins qui présentent des analogies avec ceux de notre patène ; on les remarque sur un autel portatif de Conques qui a été fabriqué pendant l'abbatiat de Bégon III. Cet autel est plus ancien que la patène ; ses filigranes sont moins parfaits, et les dessins moins serrés, moins compliqués ; mais, de part et d'autre, ce sont bien de petites cloisons simples, granulées sur la tranche supérieure et soudées en plein sur la plaque d'excipient.

Quant aux rinceaux gravés qui décorent les écoinçons de la patène, ce sont des éléments d'une importance majeure, puisqu'ils caractérisent l'orfèvrerie limousine. M. Ernest Rupin, un maître dans la question, nous écrit au sujet de ces petits dessins gravés : « On les trouve à profusion et

tout à fait identiques sur un grand nombre de crucifix et de châsses, d'origine incontestablement limousine. » Et le docte archéologue nous cite plusieurs monuments ornés de ces rinceaux : le crucifix de M. Bonnay (donné à dom Mellet), les châsses de Zell, de la cathédrale de Moûtiers, des églises de Nantouillet, de Gimel, etc., etc.

Nous ajoutons, pour notre part, le célèbre frontal du Musée de Burgos. Comme la patène ministérielle, ce magnifique monument est orné des mêmes rinceaux gravés, mais ici avec une abondance extraordinaire[1]; lui aussi est une pièce « tout à fait hors ligne », et les « Limousins n'ont rien produit de plus parfait[2] » que divers ornements de ce frontal. On ne s'avisera pas de contester l'origine limousine de ce devant d'autel, sur cette seule raison qu'il est une œuvre absolument à part et qu'il n'existe aucun autre frontal, de l'école de Limoges, avec lequel on puisse le comparer. Pourquoi n'en serait-il pas de même pour la patène, alors, surtout, qu'il existe entre elle et ce devant d'autel des relations vraiment frappantes?

Une série importante de pièces d'orfèvrerie et d'émaillerie limousines ont été réunies à Silos, à partir de la seconde moitié du xiie siècle, c'est-à-dire à l'époque où le monastère « semble avoir atteint au spirituel comme au temporel son plus haut degré de prospérité[3]. » N'est-il pas naturel de supposer que l'abbaye, avec la commande de plusieurs châsses[4], d'un frontal magnifique, d'un retable non moins intéressant, a fait également fabriquer une patène qui devait être le complément du précieux calice ministériel?

1. Nous avons vu que, derrière le Christ en majesté et derrière chacun des douze apôtres, se trouvent de grands bandeaux entièrement gravés de rinceaux aux feuilles filiformes (cf. notice V).
2. *L'œuvre de Limoges*, p. 198.
3. D. Férotin, *Histoire*, p. 91.
4. Voy. notices VIII et IX.

VIII

CHÂSSE LIMOUSINE[1]

L'inventaire des reliques de l'abbaye, daté de 1440, mentionne deux *arcas esmaltadas*[2] qui sont évidemment et la châsse conservée à Silos, et celle qui fut enlevée au monastère, lors de la Révolution de 1868, pour être placée au Musée provincial de Burgos. Les *Monumentos arquitectónicos de España* ont reproduit ces deux châsses, mais ne les ont point décrites. D. Férotin, dans son *Histoire de l'abbaye de Silos*, a simplement signalé la première, dans les termes suivants : « ... le trésor de Silos conserve encore un très beau coffret émaillé, du XIIe siècle, qui semble provenir des célèbres ateliers de Limoges. » (P. 334.)

Ce coffret ou plus exactement cette châsse est assurément une œuvre d'orfèvrerie et d'émaillerie limousines. Elle a la forme ordinaire d'une petite maison (*domuncula*), exhaussée sur quatre pieds carrés, surmontée d'un couvercle à deux versants et couronnée d'une galerie à jour. Sa hauteur est de 0m,26, sa longueur de 0m,30 et sa largeur de 0m,11.

La face antérieure et la pente du toit qui lui correspond sont formées chacune de trois panneaux décorés d'émaux champlevés. En bas, la plaque du milieu représente la Crucifixion, selon les traditions iconographiques du moyen-âge; les Limousins n'ont guère varié la représentation de cette

[1]. Extrait du *Bulletin de la Société scientifique, historique et archéologique de la Corrèze*, t. XXI (1899), p. 561-565.

[2]. « E otrosi, esta en una arca ezmaltada del pan que comio Nuestro Señor Jhesu Christo el jueves de la Cena con sus discipulos. — E es otra esmaltada en que son reliquias de sant George e de otros muchos santos. » (D. Férotin, *Recueil*, p. 483.)

grande scène que dans la partie supérieure où ils ont souvent placé des anges au lieu des deux astres, témoins ordinaires de la mort du Sauveur. — Au-dessus de la Crucifixion, nous avons la *Majestas Domini*; le Christ est accosté de l'A et de l'Ω ; il bénit de la main droite et, de la gauche, porte un livre ouvert. Il siége sur un coussin qui domine un arc-en-ciel ; ses pieds sont posés sur un *scabellum*. Ici, encore, rien d'insolite ; c'est un des thèmes les plus chers aux artistes du moyen-âge. L'auréole qui entoure le Christ est supportée par deux anges. A droite et à gauche de ces deux panneaux, sont figurés les apôtres, sous des arcatures en plein cintre, surmontées de toitures imbriquées. Sur le toit, quatre apôtres (peut-être les quatre évangélistes) tiennent, de la main droite, une croix pattée, munie d'une longue hampe. C'est une manière peu commune de représenter les apôtres [1].

L'un des côtés de la *fierte* porte un apôtre également debout, la main droite levée, et la gauche tenant un livre fermé. Cet apôtre n'a, lui non plus, aucune caractéristique spéciale. A l'autre flanc, le panneau cintré qui devait avoir aussi un apôtre a disparu.

Tous les personnages s'enlèvent en cuivre doré sur le fond ; comme les œuvres similaires, les plus soignées de Limoges, ils ne sont pas seulement gravés, mais encore ciselés de façon à produire un commencement de modelé. L'architecture est également réservée et un peu saillante. Les têtes sont rapportées et fortement en relief. Nous attirons l'attention sur les deux anges qui sont figurés sur le toit, près du Christ en majesté. Ils sont représentés volants, adossés à l'auréole vers laquelle leurs têtes se tournent bien naturellement, et ils la soutiennent de leurs bras vigoureux. C'est une pose vraie et pleine de hardiesse, qui suppose un artiste expérimenté. Nos modernes, qui auraient à figurer une scène équivalente, pourraient s'inspirer de ces deux anges dont ils admireraient sans doute l'anatomie qui se laisse parfaitement deviner sous les vêtements.

Les panneaux de cette face principale ont un fond d'émail bleu, au milieu duquel serpentent des rinceaux aux cloisons réservées et aux fleurons bleus et verts. Même genre de décor pour la croix ; au sommet, le monogramme IHS et $\overline{\text{XPS}}$ ressort en cuivre doré sur champ bleu.

[1]. Cette particularité se retrouve sur la belle châsse de l'église de Gimel dans la Corrèze : saint Philippe est deux fois représenté tenant, dans la main, la longue hampe d'une croix pattée.

Les bordures des panneaux se composent les unes de quatre-feuilles verts, pris sur des disques de métal qui sont inscrits dans des losanges bleus; — les autres, de bandes ondulées mi-partie en métal, mi-partie en émail. La crête du sommet avait trois cabochons de forme ovale qui ont disparu. Elle conserve encore deux petites saillies rectangulaires, ornées de rosaces bleues et vertes, éclairées de blanc et de jaune.

La face postérieure du petit monument est garnie d'un tapis losangé, largement composé et richement polychromé de rosaces bleu clair et vert foncé, sur champ émaillé de bleu-ciel.

Nous n'avons pas mentionné l'émail rouge. Il n'apparaît que rarement sur la châsse et, seulement pour des détails minuscules. Il suffit cependant pour donner une note joyeuse à l'ornementation, pour enlever certaine froideur qui résulterait sans doute de l'abondance des émaux bleus et verts.

Telle est cette châsse de Silos, soigneusement conservée dans le trésor des reliques. C'est une bonne pièce du xiiie siècle seulement, bien qu'à son apparence générale et à son architecture principalement, on puisse être tenté de la faire remonter jusqu'au xiie siècle.

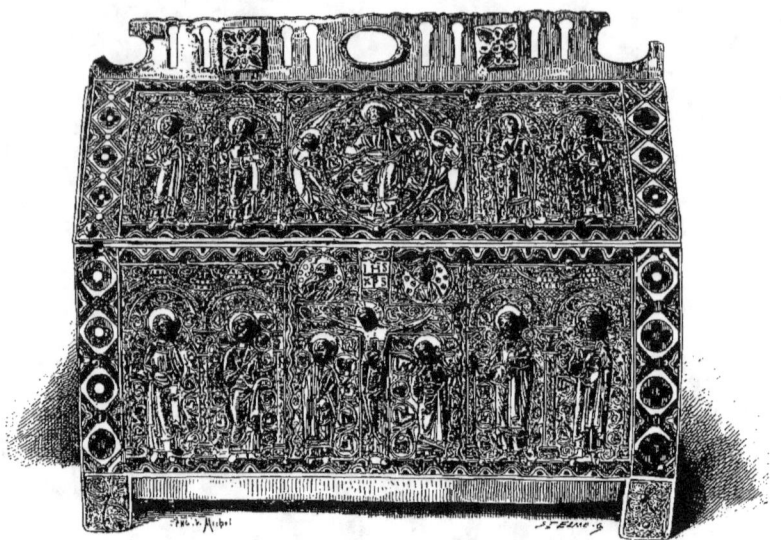

Chasse limousine en cuivre doré et émaillé (faces antérieure et postérieure), (XIIIe siècle).

IX

CHÂSSE LIMOUSINE

Nous avons vu, dans la notice précédente, qu'un texte du xv⁰ siècle mentionne les deux châsses émaillées que nous essayons de faire connaître. Malheureusement, sa concision est telle qu'il est impossible de distinguer l'un de l'autre, ces deux petits monuments, appelés simplement : *arcas esmaltadas*.

La châsse de Silos, conservée maintenant au Musée de Burgos, a 0ᵐ,17 de longueur et 0ᵐ,08 de largeur ; sa hauteur est de 0ᵐ,16. Elle a la même forme que la châsse précédente, avec cette différence qu'elle ne porte pas de galerie à jour au sommet. L'iconographie en est curieuse et, en partie, bien insolite ; mais, comme travail, cette œuvre de Limoges ne vaut pas, à beaucoup près, la châsse que nous avons décrite auparavant.

La face principale du monument rappelle bien celle du coffret qui existe au Musée Dubouché, à Limoges ; de part et d'autre, nous avons trois auréoles encadrant des personnages[1], — des auréoles placées de front, terminées en cintre brisé et réunies par des marguerites[2]. Sur la châsse de Burgos, les personnages et leurs attributs, les marguerites, les bandes qui forment les auréoles, les symboles des quatre évangélistes, placés dans les écoinçons qui avoisinent l'image du Sauveur, sont en cuivre doré, réservé et gravé ; on remarque aussi quelques détails guillochés. Les têtes des trois personnages s'enlèvent en relief. Tout le fond est émaillé de bleu assez foncé. Même

1. La châsse de Bousbecque (Nord) est également dans le même genre.
2. Des marguerites semblables se voient sur la châsse d'Ambazac (Haute-Vienne), et sur une châsse, conservée au Mans (Musée de la Préfecture).

procédé pour la plaque, fixée sur la face antérieure du toit. Autour de cette plaque et sur les deux montants de la face de l'auge, se trouvent des bandeaux ondulés, mi-partie en métal, mi-partie en émail ; les couleurs se nuancent alternativement : rouge au centre, bleu-turquoise, blanc et bleu foncé, puis : rouge, vert végétal, jaune clair et bleu. Les pieds de la châsse sont ornés, sur cette partie antérieure, de rinceaux gravés, comme sur celle qui est conservée à Silos.

Et maintenant, quels sont les personnages figurés dans les trois auréoles ? Le Christ en majesté occupe le milieu ; pour ceci, aucune difficulté. Il est représenté assis, tenant, d'une main, le livre de la doctrine et, de l'autre, faisant le geste de la bénédiction. De chaque côté, sur le champ émaillé, se détachent en or l'A et l'Ω.

A droite du Sauveur, le personnage est imberbe, assis sur un coussin, vêtu d'une robe, puis, par dessus, d'une sorte de tunicelle et d'un manteau. Ses pieds sont chaussés ; sa main droite, abaissée, semble montrer du doigt le lion de Saint-Marc ; la gauche tient un sceptre fleurdelisé.

De l'autre côté de Notre-Seigneur, un personnage barbu siége sur un arc-en-ciel qui n'a pas de coussin. Les vêtements consistent en une tunique et un manteau. Ses pieds sont nus. De la main droite, il porte une tige terminée, en bas, par une feuille ; de la gauche, un livre fermé.

L'identification de ces deux saints personnages n'est pas sans difficulté. Un iconographe, consulté par nous, a vu, à droite du Christ, un saint religieux, portant le sceptre de l'autorité : *virga directionis*, — et, à gauche, saint Paul tenant une férule, une discipline : *Castigo corpus meum*[1]. Nous croyons prudent de ne pas adopter cette opinion ingénieuse, et nous préférons comparer les deux saints à ceux qui sont figurés sur la face principale d'un coffret déjà mentionné, le coffret du Musée Dubouché. Sur ce dernier édicule, nous avons aussi, à droite du Christ en majesté, un personnage tenant un sceptre fleurdelisé. Ici c'est bien clairement l'image de la sainte Vierge. L'artiste limousin qui a exécuté le coffret de Burgos n'aurait-il point représenté aussi, mais d'une façon très imparfaite, la personne de Marie ? La tête en relief nous semble bien peu convenir pour la Vierge ; mais l'orfèvre n'avait peut-être qu'un choix très limité de ces petites pièces en relief, souvent semblables, souvent aussi très défectueuses. En outre, les vêtements

1. I^{re} *Épître aux Corinthiens*, ix, 27.

nous paraissent singuliers pour une figure de Notre-Dame. — Nous n'expliquons pas davantage, nous n'affirmons rien, croyant plus sage de ne pas trancher la question. — A gauche du Christ, le personnage est aussi difficile à identifier. Sur le coffret Dubouché, les clefs désignent bien nettement saint Pierre. A Burgos, c'est aussi la figure d'un apôtre ; mais l'objet un peu étrange qu'il tient de la main droite ne nous permet pas de le désigner plus clairement.

Sur le versant du toit, les cinq personnages à mi-corps, issant des nuages, sont des apôtres. — Chaque flanc de la châsse présente un personnage en pied, élevé aussi sur des nuages et abrité sous un arceau surmonté d'un petit édicule. Ces deux saints élèvent la main droite et, de la gauche, tiennent un livre. Ce sont également des apôtres. Pour ces deux personnages, les têtes ne sont pas en relief; comme les corps, elles se détachent à plat, en cuivre doré, sur un fond bleu, orné de rinceaux réservés.

La face postérieure de la châsse, auge et toit, est ornée d'un tapis, garni de rosaces à quatre pétales. Le champ est bleu assez foncé, et les rosaces, nuancées en rouge, en vert et en jaune clair, ou bien en bleu foncé, en bleu très clair et en blanc, s'enlèvent sur des fonds de métal. En métal également, avec croix guillochées au milieu, sont les quatre-feuilles qui ont place entre les cercles bleus encadrant les rosaces. Les pieds de cette face postérieure sont gravés en treillis.

Nous n'avons plus qu'à indiquer une date de fabrication. Le petit monument nous semble avoir été fait vers le milieu du XIIIe siècle. Il serait donc sensiblement postérieur à la châsse précédente que nous croyons seulement du commencement du même siècle.

ANCIEN TRÉSOR DE L'ABBAYE DE SILOS. PL. XI.

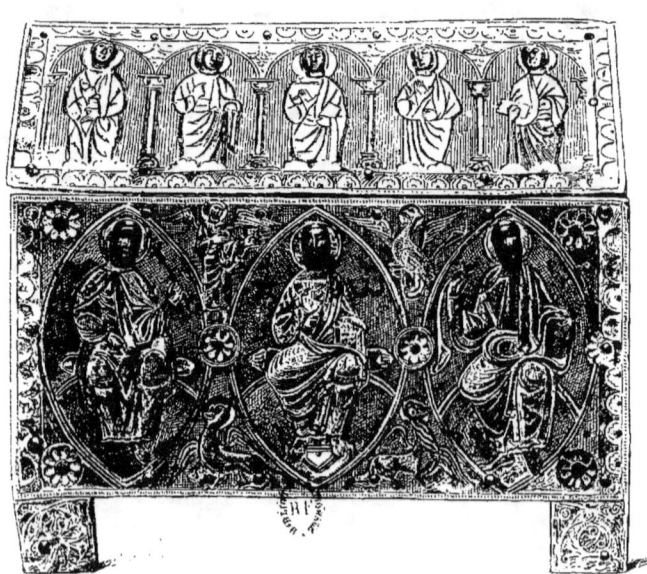

Châsse en cuivre doré et émaillé (les deux faces), (XIIIe siècle).

X

MAIN-RELIQUAIRE[1]

Le reliquaire que nous publions est inédit. Par sa forme générale, il rappelle ces bras-reliquaires si nombreux, à partir du xiii^e siècle, et dont un bon nombre de spécimens nous ont été conservés. M. Rupin en a reproduit neuf dans son bel ouvrage : *L'œuvre de Limoges*. Nous croyons cependant que l'appellation de *main-reliquaire* est plus exacte pour désigner le petit monument espagnol que nous allons décrire ; car les bras-reliquaires sont plus élevés, et destinés à abriter l'os de l'avant-bras ou celui du bras proprement dit, tout au moins une parcelle de ces os. Notre reliquaire a toujours eu une autre destination ; il a été fait pour renfermer et il renferme en effet la main d'un saint. Seulement, l'artiste a surélevé la main d'orfèvrerie sur une manche de vêtement qui correspond à une faible partie de l'avant-bras.

Le reliquaire est en argent. Les feuilles de ce métal qui forment la main et la manche ont été battues et repoussées. Le plan du socle dessine une figure à six lobes, quatre en demi-cercle et deux en contre-courbe. Un tore, une cordelette, un double rang de petites ouvertures, un filet arrondi et enfin des créneaux forment cette base dans sa hauteur. La partie horizontale est ornée de motifs ajourés et ciselés. Une large manche, cernée d'une petite corde métallique à son point de départ, s'élève ensuite ; elle est ornée de plis nombreux, profonds, et terminée, au poignet, par un beau parement décoré d'une inscription en capitales, réservées sur fond gravé. Une

1. Extrait de la *Revue de l'art chrétien*, 1898, pp. 450 et 451.

torsade contourne le bord inférieur du parement. La main se dresse au sommet, bénissant à la façon latine. Elle a été fort détériorée à différentes reprises, alors surtout qu'on imagina de faire, sur la partie antérieure, une grande ouverture à cintre un peu surbaissé, et de fixer grossièrement à cet endroit une petite porte à jour qui permît de voir la sainte relique, conservée à l'intérieur.

La main d'orfèvrerie porte deux anneaux semblables à gemmes montées en bâtes; l'un est au pouce, l'autre au médius. Ce dernier doigt ainsi que l'index ont été cassés.

Voici le texte de l'inscription espagnole qui se déroule sur le parement de la manche :

ESTA ES LA MANO DE SANT VALENTIN DIOLA EL AVA DON PEDRO [1].

« Cette main est celle de saint Valentin ; elle fut donnée par l'abbé don Pedro. »

Le saint dont il s'agit est probablement saint Valentin, frère de saint Frutos et de sainte Engracia. Ce saint Valentin, qui fut martyrisé avec sa sœur, aurait été évêque de Ségovie, d'après le Père Juan de Castro, qui mentionne la précieuse relique dans les termes suivants : « La mano derecha de san Valentin, martyr y monge, obispo de Segovia y hermano de san Frutos y santa Engracia [2]. » De son côté, le R. P. Ruiz, un autre bénédictin de Silos, l'inscrivit, au commencement du XVII° siècle, dans sa liste des principales reliques du monastère : « La mano derecha de san Valentin, obispo y martyr [3]. » Enfin nous la trouvons mentionnée comme il suit dans un inventaire de Silos daté du 25 juin 1440 : « ... en un paño de seda, la mano de sant Valantin, e esta tan fresca commo si estoviese vivo [4]. »

Indiquons maintenant quel peut être le donateur de notre reliquaire. « D. Pierre d'Ariola, rapporte dom Férotin, nous est connu par un fort beau reliquaire en argent qui renferme la main de saint Valentin. Ce petit chef-d'œuvre de l'orfèvrerie espagnole au XIV° siècle a la forme d'une main gantée et bénissante... » L'auteur ajoute en note, à propos de l'abbé Pierre d'Ariola. « Ce surnom lui est donné par Nebreda dans sa notice manuscrite :

1. D. Férotin a publié cette inscription dans l'*Histoire de l'abbaye de Silos*, p. 311.
2. *El glorioso thaumaturgo español...*, p. 295.
3. Yepes, *Coronica*, t. IV, fol. 380.
4. D. Férotin, *Recueil*, p. 484.

« D. Pedro de Ariola traxo a esta casa la mano de san Valentin, guarnecida
« como esta en el relicario. » Nous n'avons pas d'autre garant de son authenticité, et il peut se faire que Nebreda ait prêté à l'abbé du xivᵉ siècle le surnom d'un Pedro d'Ariola, procureur du monastère en 1478[1]. » L'historien de l'abbaye de Silos ajoute bientôt après : « De 1351 à 1374, aucune des chartes qui parlent de l'abbé de Silos ne le désigne par son nom. Aussi ne pouvons-nous assigner une date même approximative à la mort de Pierre d'Ariola et à l'élection de Jean V, son successeur. Le P. Geronimo de Nebreda place cette élection en 1366, le P. Ruiz en 1357, et le catalogue manuscrit des abbés de Silos en 1353. En l'absence de documents contemporains, il vaut mieux confesser qu'on ne sait rien de positif sur ce point[2]. »

Quoi qu'il en soit des incertitudes, l'abbé don Pedro aurait gouverné l'abbaye dans la seconde moitié du xivᵉ siècle et serait le donateur de notre reliquaire.

Pour nous, voici ce qui nous en semble : Le précieux objet appartient seulement à une période avancée du xvᵉ siècle. Les caractères de l'inscription ne contredisent nullement cette attribution. En plus, nous avons rencontré, en Espagne, différentes œuvres d'orfèvrerie qui appartiennent sûrement au xvᵉ siècle et qui ont des pieds de forme analogue à celle du socle de notre reliquaire. Enfin, les motifs gravés et ajourés qui décorent la base de ce petit monument ne permettent pas de le faire remonter à une époque antérieure. Du reste, l'inventaire de 1440, précédemment cité, nous dit simplement que la main de saint Valentin était enveloppée dans une étoffe de soie « ... en un paño de seda, la mano de sant Valentin.. » Si la main en argent eût alors existé, il serait bien extraordinaire qu'elle n'eût pas été signalée, puisque cet inventaire mentionne soigneusement, pour les autres reliques, les différents reliquaires qui les renfermaient.

Nous avons vu que le donateur s'appelait don Pedro et qu'il était abbé ; l'inscription est suffisamment claire, bien que le titre du personnage soit défectueux : AVA est bien pour ABAD. Vers la fin du xvᵉ siècle précisément nous avons deux abbés de Silos, du nom de Pedro : Pedro de Arroyuela, qui fut abbé de 1480 à 1490, et Pedro de Cardeña, de 1490 à 1492. Nous attribuons volontiers à l'un de ces deux abbés le don de la main-reliquaire ;

1. *Histoire*, pp. 128 et 129.
2. *Ibid.*

mais nous croyons plutôt qu'il s'agit de Pedro de Arroyuela qu'on a pu facilement confondre avec Pedro de Ariola.

Nous ne présentons pas la main-reliquaire de Silos comme un chef-d'œuvre d'orfèvrerie; mais c'est une pièce intéressante du trésor des reliques de Silos et, aux grandes solennités, elle contribue encore, avec d'autres reliquaires, à décorer l'autel majeur.

Ancien trésor de l'Abbaye de Silos. PL. XII.

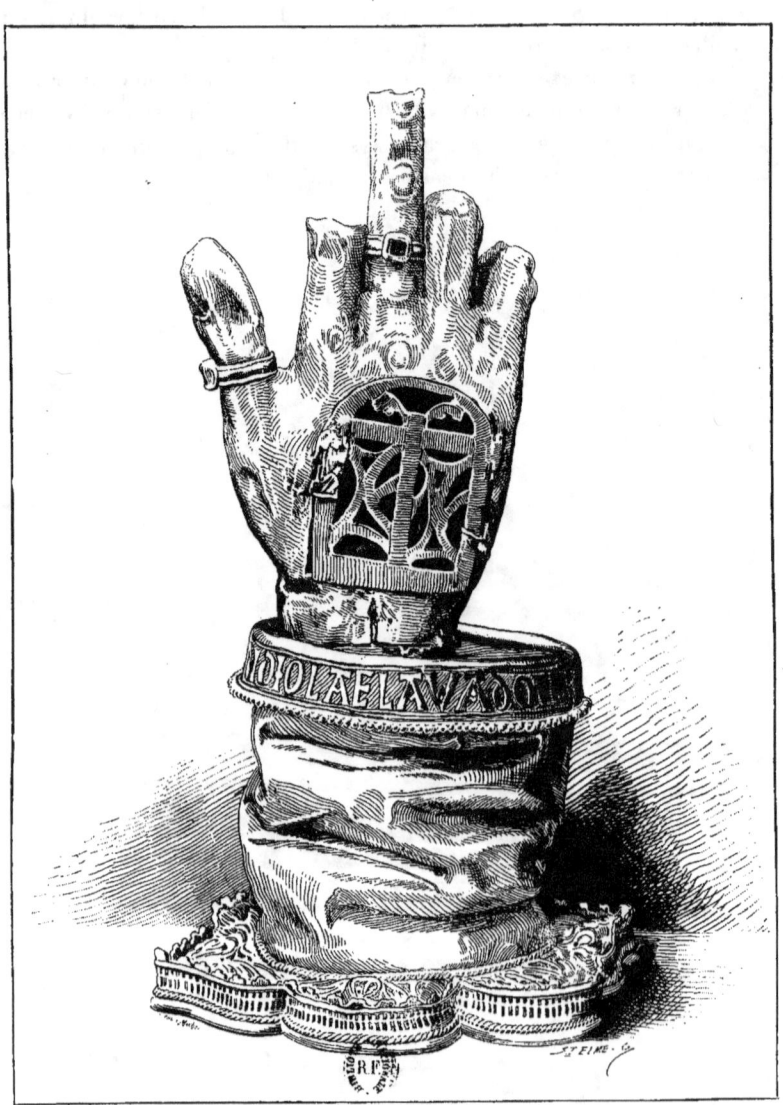

Main-reliquaire (argent, XVe siècle).

XI

MONSTRANCE EUCHARISTIQUE[1]

La monstrance eucharistique, destinée à *montrer* Notre-Seigneur sous les apparences de l'hostie, a reçu différents noms, suivant les pays et suivant les époques. Le Rituel l'appelle « *ostensorium seu tabernaculum*[2] »; du premier mot est venu notre *ostensoir* français; c'est maintenant le terme usité. En Espagne, on dit *custodia*, et cela depuis des siècles[3]; c'est le terme employé par un célèbre orfèvre, Juan de Arphe[4], dans son cinquième et dernier chapitre de la *Varia commensuracion*, quand il indique les mesures des *custodias de asiento* et des *custodias portatiles*.

Les *custodias* sont bien les pièces les plus importantes qu'ait produites, pendant plusieurs siècles, l'orfèvrerie espagnole. Au point de vue de

1. Extrait des *Notes d'art et d'archéologie*, août et septembre 1898.
2. De processione in festo sanctissimi Corporis Christi (rubr.). — Pour les différents noms qu'a reçus la monstrance eucharistique, voy. L. de Farcy, *Un nouvel ostensoir de la cathédrale d'Angers* (*Revue de l'art chrétien*, 1887, p. 201). — M^{gr} X. Barbier de Montault, *La monstrance eucharistique de Mirebeau* (Vienne) (*Revue de l'art chrétien*, 1895, p. 206).
3. Cette expression, assez vague, est ordinairement expliquée par le contexte, dans les anciens Inventaires. On la trouve en France, ayant précisément, comme en Espagne, le sens de *monstrance eucharistique* : « Item unam custodiam ad portandum corpus Christi die festi Heucaristiæ Domini » (*Inventaire de l'église de Hautecour en Tarentaise* (Savoie) [*Bulletin archéologique*, 1890, p. 331 et s.]. — « Quedam magna custodia argentea, tota deaurata, cum cruce desuper, habentem crucifixum; et intra dictam custodiam est angellus deauratus, tenens in manibus formam medie lune, argentee et aurate, super qua collocatur Corpus Christi; cum suis portis vitreys » (*Inventaire de l'église d'Aix*, 1503 [*Bulletin archéologique*, 1883, p. 157].
4. Juan de Arphe y Villafañe naquit à Léon en 1535. Il mourut au commencement du dix-septième siècle.

l'art, ce sont très souvent des monuments remarquables, rivalisant entre eux pour la perfection de la structure, pour la délicatesse de la forme, pour la richesse de la matière, pour le fini de la décoration. Et ici, nous n'avons pas seulement en vue les grandes *custodias* de Séville, de Jativa, de Cadix, de Tolède, d'Avila, de Girone. Nous parlons de celles que nous avons rencontrées dans différents bourgs ou villages de la Castille : à Silos, à Santa Maria del Campo, à Santa Gadea del Cid, etc. Aucun pays, il nous semble, ne peut soutenir ici la comparaison avec la catholique Espagne, qui employa si largement son or, son argent, ses pierreries du Nouveau Monde, pour élever ces merveilleux petits édicules à la gloire de la divine Eucharistie.

La monstrance de Silos appartient donc à cette classe de monuments. Elle est conservée dans la salle des archives; mais, à la Fête-Dieu, elle abrite toujours la sainte hostie et est portée solennellement sur un brancard, à travers les rues du *pueblo*.

Il est intéressant, croyons-nous, de voir comment, dès le dix-septième siècle, un moine de Silos parlait de la *custodia* de son monastère. Voici donc ce qu'il en disait :

« Il existe (à Silos) une *custodia* pour porter le Saint-Sacrement au jour du *Corpus* (c'est la Fête-Dieu), et elle est des plus célèbres de toute la Castille. Le socle est en bronze doré, et le reste en argent également doré. La forme est excellente et d'un bel effet. Cette *custodia*, qui a une grande valeur, est ornée de nombreux ouvrages très délicats et de pierreries fort riches. Elle a appartenu à l'hôpital du Roi, de la ville de Burgos. Elle fut achetée, en 1529, par un prieur du monastère de Silos, Fr. Diego de Victoria, alors qu'il était supérieur de la maison, par suite de la mort de l'abbé D. Luiz Mendez, évêque de Sidonia, et de la vacance du siège »[1]. L'auteur des lignes que nous traduisons s'appelle Fr. Luiz de Castro. Elles sont empruntées à la Vie de saint Dominique : *El glorioso thaumaturgo español, redentor de cautivos, santo Domingo de Silos. Noticia de el real monasterio de Silos y sus prioratos.* (Madrid, 1688, lib. III, cap. III.)

1. « Item ay una custodia para llevar al santissimo Sacramento el dia del Corpus, que es de las mas famosas que tiene Castilla. La peana es de bronce sobredorado, y lo restante de plata sobredorata tambien. La hechura es muy hermosa, y vistosa, con mucha filigrana, y pedreria rica, y de mucho valor. Esta custodia fue del Hospital del Rey de la ciudad de Burgos : comprola un Prior del monasterio de Silos, llamado fray Diego de Victoria siendo presidente de la casa, por muerte, y vacante del abad Don Luiz Mendez, obispo de Sidonia, año de 1529. »

La *custodia* de Silos n'a pas été publiée en entier. Un architecte anglais de fort grand talent, M. Andrew N. Prentice, en a donné une reproduction d'après un dessin au crayon, malheureusement inachevé, qui fut reproduit tel quel dans l'ouvrage : *Renaissance Architecture and Ornament in Spain* (Londres, 1895, in-fol.). Le socle sur lequel repose tout l'édifice n'est pas figuré sur la reproduction.

Cette *custodia* n'égale pas en élévation un certain nombre d'autres monstrances espagnoles qui ont 2 mètres et plus. Ses dimensions sont relativement modestes; elle a 0m,90 de hauteur totale. On peut y distinguer trois parties principales : le socle, la partie médiane et le lanternon.

Fig. 18. — Plan de la monstrance.

1. Socle à douze côtés. — 2. Stylobate à six côtés et à six parties saillantes. — 3. Bases de colonnettes. — 4. Pied triangulaire de la lunule. — 5. Pied rond de la même lunule, superposé sur le pied triangulaire.

Le socle, en bronze doré, est sur le plan d'un polygone à douze côtés; il est puissant, solide, très simple; il n'a pour décoration que quelques moulures en haut et en bas, puis, dans sa partie en retrait, d'énormes cristaux de roche en cabochons sur chacun des côtés, sauf en avant, où se trouve une topaze taillée, ou plus exactement une imitation de topaze.

Le reste de la *custodia* est en argent doré, excepté quelques détails qui ont été laissés en argent et que nous indiquerons dans le cours de notre description.

Sur la plate-forme du socle est fixé un stylobate hexagonal dont chaque angle donne naissance à une saillie rectangulaire. Nous renvoyons

à la figure ci-dessus qui donne le plan des différents corps inférieurs de la *custodia*. Avec le stylobate dont nous parlons, commence la ravissante décoration du petit monument : en bas, des moulures ; en haut, une corniche, et au milieu, un rinceau en relief qui a été repercé et qui est composé de feuillages, de fleurons, de cornes d'abondance, d'écussons aux armes du royaume de Castille, de l'abbaye de Silos et de l'hôpital du Roi, à Burgos. Au-dessus des saillies du stylobate s'élèvent des piédestaux oblongs, décorés simplement, comme le socle, de gros cristaux de roche en cabochons. Une colonnette et un petit pilier, l'un derrière l'autre, se dressent sur ces piédestaux. La partie cylindrique des colonnettes est entièrement garnie d'arabesques en relief; le renflement est caché sous de longues feuilles ciselées, et une série de moulures, superposées, terminent les colonnettes à leur sommet. Les petits piliers sont tout différents : ils s'élancent d'un seul jet dans leur forme pyramidale ou du moins tendant à la pyramide, et ils atteignent ainsi de gracieux chapiteaux. Les quatre faces de ces piliers sont recouvertes de feuillages repercés et saillants. Sur le stylobate, au centre de ces colonnes et de ces piliers si habilement disposés et variés, repose une base triangulaire sur laquelle s'élève un pied, puis un nœud sphérique et enfin la lunule (en espagnol : le *viril*) entourée de jolis fleurons. Au pied circulaire de cette lunule, trois écussons vont rejoindre les trois extrémités du triangle, à la façon des griffes qui se recourbent sur les bases des colonnes romanes. Ces écussons portent chacun le nom d'une des trois personnes de la Sainte Trinité : PATER, FILIVS, SP[IRIT]VS S[AN]C[T]VS. Un entablement, correspondant au stylobate, repose sur les colonnettes et sur les piliers. Des vasques de forme très élégante, des oiseaux aux longs cous et aux ailes éployées composent sa décoration. Les parties rectangulaires qui font saillie vers l'extérieur et qui rappellent les architraves en ressaut de certains monuments romains sont amorties par d'élégantes pirouettes. Ces petits ornements, comme aussi la croix du sommet et quelques autres parties de la *custodia*, ont été fondus. Ainsi se termine le plan si curieux et un peu compliqué du corps principal de l'édicule.

Un lanternon hexagonal repose sur cette partie médiane. De petits pilastres, exactement du même genre que ceux dont nous avons parlé, ont le rôle principal dans cette petite construction aérienne. L'espace laissé libre entre les pilastres a été décoré par l'orfèvre avec un art consommé;

en même temps, l'idée qui a présidé à cette ornementation s'inspire de l'esprit chrétien qui, parfois encore, guidait les artistes au début de la Renaissance. C'est en somme le *Credo* qui a servi de thème à cette décoration.

Nous avons ici une variante : les apôtres ne tiennent pas de phylactères ni d'articles du Symbole, comme on les a si souvent représentées ; mais l'idée est exactement la même. Chaque buste d'apôtre est dans un médaillon soutenu par deux angelots et supporté par une tige qui repose sur un cartouche portant un extrait du *Credo*. Voici les noms des six apôtres (par abréviation de douze), avec les textes qui leur correspondent :

Saint Pierre tenant une clef : CREDO . IN . DEV[M] , PATREM . O[M]NIPO[TENTEM].

Saint Paul avec son glaive[1] : CREATO[REM] . C[O]ELI ET . TERR[A]E . ET . IN . IESV[M].

Saint Jacques le Majeur coiffé d'un chapeau garni de coquilles et tenant un bâton à la main : DOMINVM . N[OST]R[V]M . QVI . CONCEPTVS .

Saint Jean imberbe tient le calice dont s'échappe un serpent : CHRISTVM . FILIV[M] EIVS . VNICVM . D[OMINVM].

Saint André porte sa croix : ESTE (*sic*) DE . SPIRITV . SANCTO . NATVS . E[ST].

Un autre apôtre (probablement saint Barthélemy) tient un grand coutelas : EX . MARIA . VIRGINE . PAS[S]VS SV[B].

Toutes ces inscriptions sont en émail noir sur fond d'argent. Les figures des apôtres, les anges (sauf les bandes d'étoffes qui les recouvrent un peu) sont également d'argent. Au-dessus, de petits fleurons mobiles et des chutes de feuillages, puis des branches enroulées accostant les écussons de l'hôpital du Roi, complètent la décoration des espaces, laissés entre les petits piliers. Tous ces motifs ont été fondus et repercés. Un entablement, orné de dauphins et de coquilles en relief, surmonte cette partie du lanternon que termine une calotte à six pans. La décoration de chacun de ces pans est admirablement conçue. Un encadrement circulaire inscrit une couronne qui, à son tour, renferme un écusson ; les écoinçons sont garnis de fleurons. Ici, encore, le tout est à jour. Chacune des côtes formées par la jonction des pans est hérissée d'une crête élégante. Les six écussons portent ciselés et en relief : la robe sans couture, les fouets, le

1. Nous rappelons qu'ordinairement la tradition n'attribue pas à cet apôtre un article du Symbole.

marteau et les tenailles, les clous, les dés, l'éponge et la lance. C'est ce qu'on appelle les *armes de la Passion*. Au sommet du lanternon, une croix complète ce magnifique enseignement et amortit de la façon la plus gracieuse la *custodia* de Silos.

Cet édicule porte deux fois la date de 1526, inscrite dans deux petits cartouches qui ont place sur la partie cylindrique des colonnettes. Le nom de l'artiste n'est pas marqué; le lieu de fabrication ne l'est pas davantage; mais cette *custodia* ayant été faite pour un hôpital de Burgos, il semble bien certain qu'elle fut fabriquée dans cette ville même. La chose est d'autant plus probable que l'antique capitale de la Vieille-Castille était célèbre alors et qu'elle avait, au moins depuis un siècle, une corporation d'orfèvres dont un certain nombre sont connus, Juan de Orna, par exemple, qui exécuta, en 1528, l'ostensoir de la Chartreuse de Miraflorès et, en 1537, une croix d'argent pour la cathédrale de Burgos.

Ancien Trésor de l'Abbaye de Silos Pl. XIII

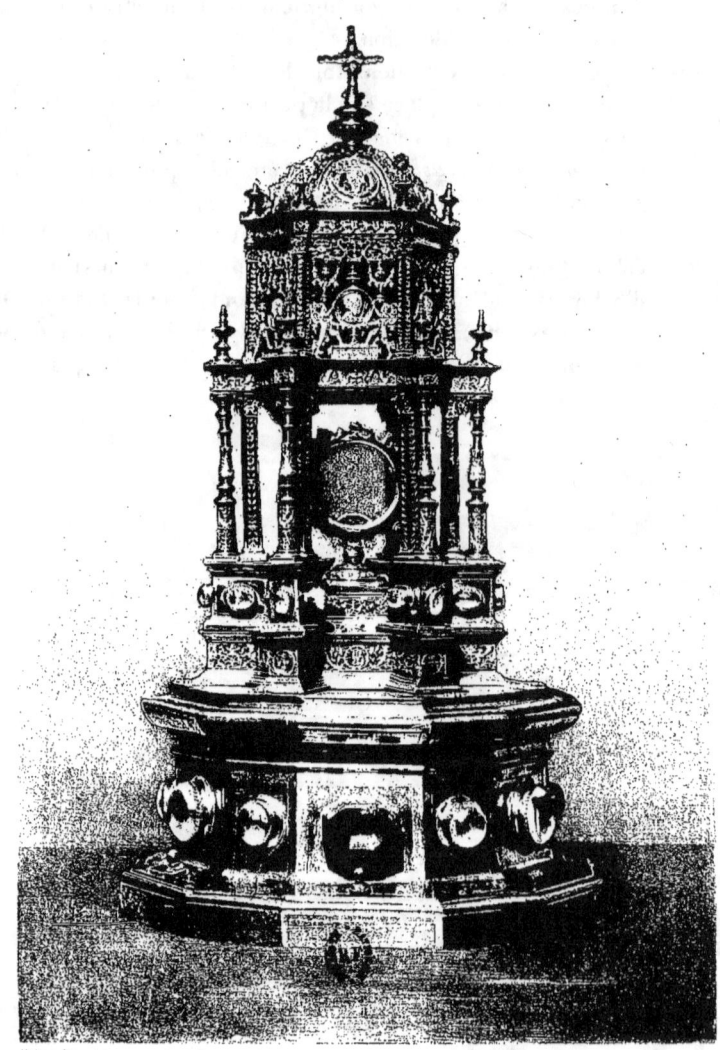

MONSTRANCE EUCHARISTIQUE
Argent et bronze dorés (XVIe Siècle)

XII

ÉTUI EN ARGENT

L'inventaire des reliques de 1440 mentionne « le bâton avec lequel saint Dominique marchait dans sa vieillesse »[1]. Ce *blao* ou *blago* (dérivé du latin *baculus*) a été signalé par les PP. Ruiz[2] et Castro[3] et, en 1882, le Révérendissime Père dom A. Guépin, alors prieur de Silos, lui consacrait une courte notice, ornée d'une figure[4]. On le conserve toujours à l'abbaye, mais renfermé, depuis le XVIIe siècle, dans un étui d'argent, légèrement repoussé et ciselé, donné par D. Juan de Velasco, connétable de Castille, et par son épouse, Da Juana de Cordova, duchesse de Frias. Cet étui est exactement de la forme du bâton (fig. 19). Il a 1m,10 de hauteur. Sa hampe se divise en quatre parties égales, séparées par des anneaux en relief. Chaque registre porte des

Fig. 19.

1. D. Férotin, *Recueil*, p. 483.
2. « Tambien quedo el santo baculo con que el glorioso padre en su vejez andava, que ha hecho, y haze nuestro Señor muy grandes milagros con mugeres, que tienen partos peligrosos, y dificiles, facilitando unos y favoreciendo en los otros : por donde la majestad de la Reyna de España nuestra Señora doña Margarita de Austria en los trabajos de sus felices partos, siempre se ha querido valer del socorro del glorioso santo Domingo, y su santo baculo... » (Yepez, *Coronica de la Orden de San Benito*, t. IV, p. 380).
3. *El glorioso taumaturgo español*, lib. III, cap. III. Une fois de plus, le P. de Castro copie le P. Ruiz.
4. *El baculo de santo Domingo de Silos* (*Ilustracion española y americana*, 1882, 2e partie, p. 307). L'étui est reproduit p. 312.

ouvertures, les unes en forme de petits losanges, les autres en forme d'ellipses très allongées qui permettent de voir et de baiser le bâton de saint Dominique. L'ornementation s'étend sur toute la surface du *tau*; elle se compose de fleurons, de cartouches, de motifs recourbés et adossés, tous ornements que l'on rencontre, au XVII° siècle, sur quantité de pièces d'orfèvrerie espagnole. La partie qui forme la poignée du *tau* est ornée dans le même style et porte les armes des donateurs[1].

Nous n'avons rien à dire de plus sur cet étui qui n'est pas dénué d'intérêt, mais qui est bien loin d'égaler en richesse, en originalité, en puissance, les œuvres du moyen-âge que nous avons étudiées précédemment. Cette pièce espagnole du XVII° siècle est du moins peu connue, puisqu'elle n'a été publiée qu'une seule fois.

1. La décoration de la poignée n'est pas visible sur la fig. 19 qu'on a faite d'après une photographie. Celle-ci reproduisait l'étui sans la plaque mobile qui recouvre un côté de cette poignée.

XIII

PYXIDE EUCHARISTIQUE

La pyxide que nous reproduisons est inédite (pl. XIV). C'est assurément la pièce la moins connue de tous les objets liturgiques du Trésor de Silos, et les hardis visiteurs qui pénètrent jusqu'à l'abbaye ne peuvent la voir que bien difficilement. Les Saintes Espèces, en effet, sont toujours conservées dans ce vase sacré, renfermé dans le tabernacle de la cellule de saint Dominique, transformée en chapelle.

Cette pyxide est mentionnée comme il suit dans les papiers des Archives de Silos : « Un copon muy rico de filagrana blanca, con cruz y botones sobredorados[1]. » Dom Férotin l'a signalée en parlant de Juan de Castro, qui fut abbé de Silos, dans la seconde moitié du xvii^e siècle : « Parmi les œuvres exécutées de son temps, écrit-il, nous trouvons... un ciboire, tout couvert de filigranes d'argent, d'un travail merveilleux[2]. » L'appréciation est parfaitement justifiée et, grâce à la figure que nous publions, le lecteur pourra quelque peu se rendre compte de l'admirable travail de ce ciboire ou plus exactement de cette *pyxide* eucharistique. Par sa forme cylindrique, par l'absence d'une tige et d'un pied, ce vase sacré se rapproche, en effet, des pyxides qui, pendant le moyen-âge, principalement, servirent à renfermer la Sainte Eucharistie[3].

Il mesure 0^m,09 de hauteur; son diamètre est de 0^m,10, dans sa plus grande dimension. — Le couvercle et la boîte dans laquelle reposent les

1. « Un ciboire très riche, en filigranes blancs, avec croix et boutons dorés. »
2. *Histoire*, p. 176.
3. Nous avons cependant quelques pyxides pédiculées, remontant au moyen-âge.

Saintes Espèces sont dorés à l'intérieur, tandis qu'en dehors, se développe une ornementation tout entière en filigranes d'argent très mat, relevée de trois roses d'or complètement en relief, fixées sur les flancs du récipient. Une autre rose qui occupe le milieu du couvercle est sommée d'une croix. Ces petites roses sont les *botones* dont il a été question précédemment.

Nous disions qu'à l'aide de la figure de la planche XIV, le lecteur pourra quelque peu se rendre compte du magnifique travail de ce vase sacré; mais ce n'est qu'en face de l'objet lui-même ou avec une excellente photographie, qu'on peut remarquer et le genre de filigranes et les dessins reproduits avec une régularité parfaite, avec une exquise délicatesse. Il était bien difficile à un dessinateur de rendre un pareil travail, et le nôtre, tout habile qu'il est, n'a pu réussir à figurer parfaitement cette dentelle métallique.

Le filigrane est ici de deux sortes : uni et assez gros, il forme toutes les lignes extérieures, il sépare les différentes zones, il trace les contours principaux de l'ornementation; fin et tordu, il se déroule en sinuosités charmantes pour composer des bandes et des rinceaux, pour garnir les lobes ajourés du couvercle et de la bordure inférieure de la boîte, pour décorer enfin tous les vides sur le couvercle, puis sur le corps et en dessous du récipient. Ces filigranes n'ont aucune adjonction de rosettes, de vrilles ou de têtes de clous. — Le travail est admirablement conservé.

On peut comparer notre pyxide à une *croix pectorale ouvrante* que de Ch. Linas a étudiée, en 1882, dans le *Bulletin de la Société scientifique, historique et archéologique de la Corrèze*. Une excellente eau-forte y reproduit cet objet très intéressant. Les deux pièces ont le filigrane lisse, puis le filigrane tordu : toutes deux appartiennent au XVIIe siècle et à la péninsule ibérique. Il nous faudrait voir la croix elle-même, pour serrer de plus près la comparaison; mais l'eau-forte de M. E. Rupin, d'une part, la description de M. Charles de Linas, de l'autre, nous suffisent pour nous aider à croire à de très grandes analogies de travail, entre les deux œuvres.

Ces analogies, nous les avons remarquées d'une façon plus précise, entre la pyxide de Silos et toute une série d'objets espagnols (une quarantaine), réunis dans une même vitrine, au Musée du South Kensington. Ce sont, ici, de petits monuments très variés : deux croix d'un même rosaire, plusieurs autres croix, des médaillons, des vases avec fleurs au naturel, une assez grande couronne, un petit encensoir minuscule, des corbeilles,

des encadrements, etc. Ces œuvres d'orfèvrerie remontent aux xvie, xviie et xviiie siècles; quelques-unes, même, appartiennent au xixe. Plusieurs d'entre elles sont d'un mauvais goût bien évident, les vases, par exemple, ainsi que les bouquets qui les surmontent.

Pour tous ces petits objets, la technique est la même qu'à Silos : le filigrane simple, uni, forme les bordures; le filigrane tordu ou bien granulé est employé pour les intérieurs des feuilles, des pétales, des fleurons, des arabesques. La couronne et les deux croix du même rosaire offrent un travail supérieur encore à celui de Silos, des filigranes d'une bien plus grande finesse, des dessins à jour admirablement exécutés. Pour ces trois objets, les filigranes en argent sont dorés. — Le petit encensoir vient de Séville et une jolie petite boîte est marquée, comme provenant de Valence.

Notre pyxide appartenant à une classe d'objets espagnols peu étudiés, peu connus en dehors de ce pays, il était intéressant, croyons-nous, d'en signaler plusieurs.

La péninsule ibérique n'a pas été absolument seule à produire ce genre d'orfèvrerie. Nous avons remarqué au Musée du South Kensington deux de ces petits monuments qui proviennent, l'un de l'Italie, l'autre de l'Allemagne. Mais c'est en Espagne plus qu'en tous autres pays, qu'on a fabriqué de ces objets, d'un travail si caractéristique et si délicatement exécuté.

Ancien trésor de l'Abbaye de Silos. PL XIV.

Pyxide eucharistique (argent; XVIIe siècle).

Urne de saint Dominique de Silos (argent; XVIIIe siècle).

XIV

URNE DE SAINT DOMINIQUE

Saint Dominique mourut le 20 décembre 1073 et fut enseveli dans le cloître du monastère, non loin de la porte dite de *San Miguel*. Mais le Seigneur opérant bientôt de nombreux miracles, près du tombeau de son fervent serviteur, l'évêque de Burgos, Ximenus ou Siméon, transféra, dès l'année 1076, le corps de Dominique dans l'église abbatiale où il reposa jusqu'en 1733. De cette année, date une nouvelle translation. Le P. Baltazar Dias, un des plus grands prélats de Silos, venait de faire construire une chapelle, à l'extrémité méridionale de l'église, tout exprès pour abriter les reliques de l'illustre abbé. Le corps entier y fut transféré et renfermé dans une urne d'argent qu'on plaça au-dessus de l'autel. Ce reliquaire occupe encore la même place et contient toujours les précieuses reliques.

Comme pour l'étui qui renferme le bâton de saint Dominique, nous avons peu de chose à dire de ce petit monument, publié aujourd'hui pour la première fois (pl. XIV). Il a 1m de largeur sur 1m,20 de hauteur, y compris la statuette du sommet. Il est en argent repoussé et ciselé, orné de cristaux de roche en cabochon et de plusieurs détails dorés qui en rehaussent un peu l'éclat — avantage que n'avaient même pas tant de pièces des mobiliers civil et religieux qui, aux xviie et xviiie siècles, furent faites exclusivement en argent. — Le pied, taillé en scotie, est très bas, supporté par quatre consoles renversées, orné de moulures et de petits médaillons sans motifs. Le corps de l'urne, renflé si pesamment, est flanqué, à ses quatre angles rabattus, de modillons sommés de têtes d'angelots. Sur chacune des faces principales, on voit un collier de petits cristaux de roche formant bordure, des rosaces, des motifs en style *rocaille*, de grands médaillons dorés et repoussés (celui de la face principale représente la mort

de saint Dominique) et, enfin, au sommet, une nouvelle tête de chérubin, aux ailes éployées. — Dans la partie supérieure une série de moulures qui contournent l'urne se relèvent au milieu, pour former un arc bombé, décoré, en avant, d'un petit motif en éventail, accosté de feuilles qui se terminent en volutes. — Au-dessus, une petite construction à quatre faces et à angles biseautés, répond un peu au corps principal de l'urne. Puis, là encore, un couronnement de moulures et les sempiternels petits angelots du xviiie siècle. Enfin, une calotte aplatie et une statuette dominent tout le petit monument. Cette statuette, en argent, représente saint Dominique, vêtu de la coule, tenant d'une main la crosse et, de l'autre, un livre ouvert. A ses pieds est la mitre.

Cette urne fut faite à Madrid, de juin 1732 à mars 1733. Elle coûta de 7.000 à 10.000 *pesetas*.

Nous avons dit, dans l'Introduction, de quels périls l'abbaye fut menacée, lors de l'invasion d'Espagne par les armées de Napoléon, — lors de la venue jusqu'à Silos, de quelques milliers de soldats français. Mais le premier soin de l'abbé, D. Fernando de Lienzo, avait été d'éloigner quelque peu et de mettre à l'abri d'un pillage possible l'urne renfermant le corps de saint Dominique. On l'avait portée dans un petit village de la Sierra, nommé Moncalvillo, où elle resta depuis le 10 novembre 1808 jusqu'au 9 juillet 1813. Le 11 de ce mois de juillet, les reliques du serviteur de Dieu rentraient solennellement à Silos.

Une simple réflexion en terminant cette note. Pendant bien des siècles, on exécuta, pour renfermer les saintes reliques, des châsses de dimensions variées, souvent de grand style, souvent, aussi, riches et superbes, toujours d'un cachet religieux bien accentué, d'une forme simple et digne. Avec le xvie siècle et les deux siècles suivants, les urnes apparaissent donc de nouveau, rappelant les vases païens, destinés à recevoir les cendres des morts. Est-ce utile de dire, en effet, que la société et les artistes d'alors, en faisant revivre ces urnes sépulcrales, ne songeaient guère à celles des cimetières chrétiens, mais bien aux vases funéraires, en usage dans l'antiquité païenne? Quant aux types eux-mêmes, fabriqués par les *argentiers* de l'époque, quelques bas-reliefs, quelques têtes d'angelots ne suffisent pas à donner un caractère religieux à des monuments de forme lourde, pompeuse, emphatique, — à des monuments décorés dans ce style bizarre et illogique qu'on a appelé assez justement le style *rocaille* ou *rococo*.

XV

DEUX ANTEPENDIUM BRODÉS [1]

L'abbaye de Silos ne possède pas de broderies du Moyen Age ou de la Renaissance. Les seules, quelque peu anciennes, qui y soient conservées, datent du xviii° siècle, c'est-à-dire d'une époque de décadence pour presque tous les arts.

Au nombre de ces pièces brodées se trouve une chasuble, garnie de rinceaux, formés de feuilles, de fleurs et de fruits, le tout dessiné d'une manière fantaisiste. La composition est largement conçue ; mais, les grosses fleurs, très belles d'ailleurs, chargent trop la décoration. Les différentes teintes : rouge, bleu, pourpre clair, etc., sont parfaitement harmonisées et différents motifs d'or, au point billeté, agrémentés de fines bandelettes en guipure, viennent rehausser doucement les riches couleurs de la soie. C'est bien la pièce la plus soignée des broderies de Silos.

Notons encore une chasuble, deux dalmatiques et une chape. Les dessins, extrêmement chargés, figurent des arabesques et de lourdes fleurs *au naturel*. Le chaperon de la chape, avec ses pauvres personnages, est déplorable à tout point de vue. Les broderies sont loin d'offrir les qualités que nous avons reconnues sur la chasuble précédente : elles ont été remontées, il y a dix ans, sur un satin neuf dont la blancheur éclatante est désagréable à côté des vieilles teintes de la soie.

Enfin, l'abbaye de Silos possède deux grandes pièces brodées, deux antependium ou parements d'autel. Ces expressions sont aujourd'hui consacrées, et elles n'offrent plus, dans la langue française, aucune diffi-

1. Extrait de la *Revue de l'art chrétien*, 1898 (p. 452-455).

culté. Faisons simplement remarquer que le *Glossaire* de du Cange a les deux mots *antependium* et *antipendium*. Nous préférons le premier, qui a été adopté par l'abbé Corblet [1] et par un bon nombre d'archéologues.

Les deux parements de Silos sont brodés sur soie blanche. Ils ne sont pas tendus sur châssis, mais simplement munis de petits anneaux qui servent à les fixer en avant de l'autel. L'un de ces parements (le plus long) mesure 2m,90 sur 0m,92. Sa disposition générale est celle d'un bon nombre de ces frontaux servant encore, dans beaucoup d'églises de la péninsule, à *vétir* l'autel majeur, tant aux jours de la semaine qu'aux jours de dimanches et de fêtes. Notre antependium porte donc à sa partie supérieure, en guise de *frontel* [2], une large bordure horizontale, formée de la même étoffe que celle du parement, mais décorée d'une façon spéciale. Deux autres bandes du même genre garnissent les extrémités. Au milieu du parement se trouve un assez pauvre médaillon, inscrivant l'image de saint Dominique de Silos. Le thaumaturge est représenté debout, vêtu de la coule bénédictine et tenant la crosse de la main gauche. A ses pieds est la mitre. La bienheureuse Jeanne de Aza occupe la droite du saint; à sa gauche, un captif présente ses fers. C'est une manière, bien connue à Silos, de résumer les principales faveurs accordées par le serviteur de Dieu. La noble dame, agenouillée près de lui, rappelle qu'en priant devant son tombeau, elle obtint du ciel l'enfant prédestiné qui devait être le fondateur des Frères-Prêcheurs. Le captif symbolise l'un de ces nombreux prisonniers, arrachés aux mains des Maures par l'intercession du saint abbé. Le premier plan du médaillon simule une prairie. Au fond, un paysage avec nombreux arbustes et

1. *Histoire dogmatique, liturgique et archéologique du sacrement de l'Eucharistie*, t. II, p. 114.
2. Dans certains inventaires français, l'orfroi qui garnissait le haut de l'autel est désigné sous le nom de *frontel*. On le fixait, tantôt au bord du *doublier* ou nappe d'autel, tantôt, comme à Silos, à la partie supérieure du parement. L'inventaire du trésor de la cathédrale de Bayeux (1476), publié dans le *Bulletin archéologique* (1896, p. 360 et s.), réunit précisément les deux cas : « 234. Item ung frontel pour attachier au bort du doublier qui cœuvre l'autel, pour orner le bort de l'autel, de satin violet, semey de fieulles d'or en broderie et bordé de frenge vermeille, doublé de bougueran pers. — 235... ont été faictz ung parement pour mettre desrière l'autel, soubz le tref, et ung aultre pour contreautel, à mettre devant, avec ung frontel à frenges de soie... »

plusieurs édifices[1]; celui qui est à droite du saint paraît important avec sa grande tour à double baie. Nous ne serions nullement surpris que l'auteur du parement ait essayé de donner, en cet endroit, une vue quelconque du monastère et de la vieille église romane qui existait encore à cette époque. Ce fond de tableau représente, en somme, un travail bien compliqué, bien minutieux, quoique de très pauvre effet. Le dessinateur, cela se voit, cherchait à réunir, en un espace fort restreint, des détails multipliés qui l'ont forcé à placer deux personnages minuscules à droite et à gauche du saint, alors que les artistes du Moyen Age auraient donné plus d'importance aux trois personnages, — alors surtout qu'ils auraient composé un fond plus simple, plus reposant, plus décoratif et, finalement, mieux compris.

De chaque côté du médaillon se déploie une charmante composition de tiges très gracieuses, d'enroulements, de feuillages et de fleurs de fantaisie. Quelques fleurs, copiées d'après nature, y apparaissent aussi : des roses, des iris et quelques autres encore. L'artiste, pour ajouter un charme de plus à ces éléments si bien combinés, s'est avisé d'animer le tableau au moyen d'oiseaux perchés sur les branches et sur les fleurs. On remarque principalement, à droite et à gauche du médaillon central, de grands perroquets aux ailes éployées, aux têtes garnies de huppes, à la parure de soies multicolores.

Les deux extrémités de l'antependium sont occupées par des vases de lourde forme d'où s'échappent des rinceaux, ornés de feuilles et de fleurs.

Au point de vue de la composition, la bande du haut n'est pas moins remarquable que la partie inférieure du parement. Le dessin est formé de rinceaux, associés deux par deux, recourbés les uns vers les autres et donnant naissance à des feuillages, à des roses, à des œillets et à des tulipes. Ici, deux oiseaux posés sur leurs branches se retournent vers un vase; là, d'autres volatiles piquent du bec les fruits qui remplissent un fleuron largement ouvert. Au milieu de cette bande, au-dessus du médaillon consacré à saint Dominique, se voient les attributs héraldiques (moins les flèches) qui composent les armoiries de l'abbaye de Silos : un fer de prisonnier d'argent posé en fasce et, brochant sur le dit fer, une crosse

1. La photographie rendant à peine ces constructions minuscules, l'artiste n'a pu les représenter sur le dessin que nous publions.

d'or en pal, accostée dans sa partie supérieure de deux couronnes à l'antique et sommée d'une troisième couronne du même.

Les couleurs des soies sont multiples, il est à peine besoin de l'indiquer. Sans être très finement exécuté, le travail de la broderie est suffisant, croyons-nous, pour un antependium qui n'a pas besoin de la perfection d'une miniature. Les teintes sont convenablement fondues; deux siècles bientôt écoulés ont atténué la vivacité du coloris, et l'ensemble a une douceur de tons pleine de charme. Un élément, cependant, fait défaut dans toutes ces arabesques, dans toute cette végétation de fantaisie, c'est l'or qui aurait ajouté son appoint harmonieux.

Enfin, détail intéressant, une date d'exécution et le nom du brodeur sont inscrits sur l'antependium :

F. YLDEFONSO VEA MONACHVS HVIVS MONASTERII FECIT DIE 15 IVLII ANO DOMINI 1732.

« Le P. Ildefonso Vea était né le 4 juillet 1694 à Medinaceli, où son père exerçait la profession de médecin, et avait pris l'habit monastique le 14 janvier 1709[1]. »

Le second parement, à peu près aussi large que le précédent, présente un peu moins de longueur. Sa composition générale est la même : grand médaillon au centre, faux orfroi à la partie supérieure et larges bandes aux deux extrémités. Le médaillon de cet antependium nous offre encore la figure du grand abbé de Silos, accostée de deux petits personnages agenouillés. Mais, cette fois, le saint apparaît sur une terrasse dallée; en arrière, une balustrade de pauvre style; à gauche du thaumaturge, une colonne à large base; puis, une tenture descendant du ciel comme par enchantement, se drapant et se relevant vers la colonne, d'une façon peu naturelle. Tout cela a un faux air théâtral qui mérite à peine l'attention.

De grandes compositions occupent les deux côtés du frontal : arabesques jaune-maïs, en soie torse au point d'osier, fleurs naturelles, brodées au passé, tout éclatantes des plus chaudes couleurs de la soie : anémones, pivoines, iris, œillets, roses et tulipes. Ce sont les variétés que l'on cultivait tout exprès, au XVIIe siècle et au XVIIIe, pour servir de modèles aux

1. D. Férotin, *Histoire*, p. 319.

artistes. Ces belles fleurs ont place dans tous les vides, laissés par les arabesques; et, comme si la composition n'était pas suffisamment chargée, le dessinateur a fait appel aux oiseaux et aux papillons pour garnir à peu près les endroits où la soie blanche serait encore visible. Les deux bandes latérales et l'orfroi supérieur sont remplis de fleurs et de rinceaux, chargés à l'excès.

Ce parement nous semble avoir été brodé au commencement du xviii° siècle.

Les deux frontaux de Silos contribuent toujours, aux grandes solennités, à donner un bel air de fête à l'autel majeur et à celui de saint Dominique. Tous les deux sont intéressants et représentent un travail considérable. Mais, à part les deux médaillons du milieu qui sont fort médiocres, nous l'avons vu, il faut bien reconnaître que les perroquets et les gracieux enroulements du premier, les arabesques et les fleurs naturelles du second conviendraient aussi bien à la décoration d'un écran, d'une portière ou d'un lambrequin de lit.

Ancien Trésor de l'Abbaye de Silos.

Deux antependium brodés (XVIIIe siècle).

PL. XV.

XVI

CANONS D'AUTEL

Autrefois la liturgie n'admettait sur l'autel qu'un seul tableau qui était placé au pied de la croix, durant la messe; on l'appelait du nom de *tabella secretarum,* par lequel on le désigne encore dans les Rubriques du Missel romain. La raison de cette appellation est bien simple, la *tabella* portant des formules que le célébrant récite à voix basse (*secreta voce*), excepté cependant le *Gloria* et le *Credo*. — On jugea bon, dans la suite, d'avoir deux autres tableaux qui accompagnèrent le premier et qui reçurent, eux aussi, quelques parties du Commun de la messe. Les trois tableaux sont maintenant adoptés dans l'Église romaine. En France, on les appelle des *Canons*, parce que le tableau du milieu reproduit plusieurs formules qui sont empruntées à la partie la plus importante du saint Sacrifice qu'on nomme le *Canon*.

L'abbaye de Silos possède donc trois de ces tableaux. Ce sont des pièces inédites. Les feuilles de texte qui forment l'intérieur des tableaux sont imprimées d'hier et n'ont aucun mérite au point de vue de l'art. Notre but est donc seulement de faire connaître les cadres. Tous les trois sont en argent repoussé et ciselé; tous les trois aussi ont la même forme et la même décoration; celui du milieu (fig. 18) diffère simplement des deux autres par ses plus grandes proportions en hauteur et surtout en largeur.

Les hommes de goût seront évidemment choqués, dès le premier coup d'œil jeté sur le dessin que nous publions. Quelle composition pesante et tourmentée! Quelle réunion de courbes bizarres et même extravagantes! Quelle décoration arbitraire et cependant bien nettement voulue, dans le seul but de produire un effet! Examinons d'ailleurs de quels éléments sont formés ces cadres. Des tores passablement lourds, composés de

feuilles de laurier et ornés de bandelettes, semblent être comme l'ossature des petits monuments; ils partent d'une coquille de style rocaille, placée au milieu de la partie inférieure; ils se courbent immédiatement, s'abaissent dans les coins, se relèvent ensuite et montent d'un trait vers les angles supérieurs, pour se recourber encore et gagner une autre coquille de

Fig. 20. — Tableau d'autel.

même style que la précédente. Ces fameux coquillages ont ici un rôle important dans la décoration. Ils garnissent les vides laissés par le tore dont nous venons de parler; ils contribuent largement à hérisser les bords extérieurs; ils sont, enfin, accolés en bas, pour augmenter l'écartement des pieds. Ces trois pièces d'argenterie sont bien le triomphe des rocailles. Outre ces pauvres motifs qu'on a prodigués, au XVIIIe siècle, sur les œuvres d'art, nous avons, à Silos, quelques acanthes, deux petites palmes, deux guirlandes de feuilles de chêne et, au sommet, deux gros écussons bombés; sur celui du milieu on a gravé les armes de l'abbaye.

Les cadres de Silos peuvent être des pièces curieuses, voire même intéressantes pour l'histoire de l'argenterie du XVIIIe siècle; ils ne constituent pas, pour cela, des types à admirer, puisqu'ils n'offrent vraiment ni harmonie dans la composition, ni lignes précises dans les contours, ni simplicité dans la décoration.

XVII

MIROIRS

Nous ne croyons pas hors de propos d'ajouter aux pièces liturgiques que nous réunissons sous le nom de Trésor de Silos, quatre grands miroirs du xviiie siècle qui sont conservés à l'abbaye. Tous les quatre sont semblables.

Les cadres sont en bois sculpté et entièrement doré. Leur forme est originale et tourmentée ; il suffit de voir pour s'en convaincre (pl. XVI). — A l'intérieur, la moulure dessine avec aisance un grand arc ; elle se courbe quatre autres fois d'une manière variée et, filant droit pendant un bref espace, elle fait un angle aigu, bien accentué, qui se marie heureusement avec les courbes. — Différents éléments contribuent à la décoration extérieure. Vers le bas, on remarque une longue flûte champêtre, une lyre, une torche enflammée, une musette, un masque scénique, un glaive, une couronne et une marotte ; ce sont les attributs de la tragédie et de la comédie. Au-dessus et dans les côtés, nous avons des tiges recourbées, des branches et des feuillages, traités d'une manière fantaisiste, comme les motifs similaires que l'on voit sur beaucoup de pièces du mobilier civil, au xviiie siècle. Tout au sommet, des oiseaux nous paraissent former un chœur de chantres. Regardez plutôt celui qui domine les autres ; sa tête est tournée vers le plus fort individu de la société, comme pour avertir ou reprendre ; ses ailes sont éployées d'une façon étrange, à défaut de bras et de mains, et un cahier à partition est ouvert devant lui ; tout enfin dénote un chef d'orchestre. Les autres volatiles sont évidemment les chanteurs.

Ce petit groupe d'artistes et les attributs d'en-bas se complètent ainsi mutuellement. — Signalons enfin, tout près de la lyre, une tige de candélabre quelque peu en saillie, destinée à recevoir une chandelle ou une bougie. Nos miroirs ont donc été exécutés pour faire office de réflecteurs.

L'église monastique qui existe maintenant à Silos a été construite dans la seconde moitié du xviiie siècle, — une église aussi froide au point de vue architectural que pauvre d'ornementation. Les murs de l'abside présentent, à l'intérieur, de grandes surfaces toutes blanches, toutes nues, sur lesquelles on a été trop heureux d'appliquer ces miroirs qui, hâtons-nous de le dire, sont placés très haut et décorent ainsi vaille que vaille le sanctuaire.

On estimera facilement que des miroirs, surtout avec la décoration très spéciale que les nôtres comportent, ne sont pas précisément à leur place dans un édifice religieux. Avec les derniers siècles, y compris celui qui s'achève, on a si facilement accueilli, dans les églises, des œuvres d'un caractère plus ou moins mondain, pour ne pas dire païen ! Mais, en considérant les miroirs de Silos indépendamment du sanctuaire dont ils sont la principale décoration, nous avons là des types intéressants, et même d'assez bons travaux, dans ce genre de sculpture dorée dont le xviiie siècle nous a laissé tant d'exemples. Il se peut qu'on trouve quelque lourdeur dans les tiges, dans les feuilles, dans les oiseaux; mais on doit se rappeler que des sculptures en bois, tout à jour, ne peuvent avoir la gracilité des bronzes dorés, par exemple, qui, eux aussi, abondent au xviiie siècle. L'agencement des attributs, à la partie inférieure, pourrait être moins complexe ; en pareil cas, cependant, l'art moderne admet très bien que les instruments s'entrecroisent et même se superposent, pourvu qu'on sache éviter la surcharge et la surabondance.

Ancien Trésor de l'abbaye de Silos. PL XVI.

Miroir (bois sculpté et doré ; XVIII^e siècle).

ADDITION ET CORRECTIONS

Le présent travail était sous presse, quand on vola, en mai dernier, au Musée provincial de Burgos, le coffret arabe (pl. III et IV), la châsse limousine (pl. XI) et une des plaques du *frontal*, une plaque cintrée qui porte une des grandes figures d'apôtres. Les voleurs furent saisis en septembre, à Madrid même, où ils se préparaient à vendre le fruit de leur rapine. Les objets enlevés au Musée de Burgos lui furent donc rendus. A cette occasion, D. José Ramon Melida vient de publier un article : *Antigüedades sustraidas del Museo de Burgos ya recobradas para el mismo* (*Revista de Archivos, Bibliotecas y Museos*, août-septembre 1900, p. 547 à 550). Plusieurs figures accompagnent cet article.

P. 21, ligne 10. On voit également des paons à cous entrelacés, sur un coffret arabe en ivoire (xiie siècle, environ), conservé au Musée du South Kensington (Londres).

P. 115, ligne 18 : *au lieu de* : (fig. 18), *lisez* : (fig. 20).

P. 116, ligne 14 : *au lieu de* : sur celui du milieu, *lisez* : sur le plus élevé.

TABLE DES PLANCHES

Tête antique (bronze, II^e siècle) et colombe eucharistique (argent, $XIII^e$ siècle) . I
Étui arabe (ivoire, X^e siècle) II
Coffret arabe (ivoire, XI^e siècle). III
Coffret arabe (les deux côtés) IV
Calice ministériel (argent, XI^e siècle) V
Devant d'autel (cuivre émaillé, XII^e siècle). VI
Devant d'autel (détail du même) VII
Retable (cuivre doré et vernissé, XII^e siècle, détail). VIII
Patène ministérielle (argent doré, $XIII^e$ siècle) IX
Châsse limousine (cuivre émaillé, XIII siècle) X
Châsse limousine (cuivre émaillé, $XIII^e$ siècle) XI
Main-reliquaire (argent, XV^e siècle). XII
Monstrance eucharistique (bronze et argent doré, XVI^e siècle) XIII
Pyxide eucharistique (argent, $XVII^e$ siècle) et urne (argent, $XVIII^e$ siècle) . . XIV
Deux antependium brodés ($XVIII^e$ siècle) XV
Miroir (cadre bois doré, $XVIII^e$ siècle) XVI

TABLE DES FIGURES DANS LE TEXTE

 Pages.
1. Colombe eucharistique de Laguenne. 6
2. — — , essai de restitution 6
3. Étui arabe, en ivoire 10
4. Lions du vase sassanide (Cabinet des Médailles) 20
5. Lionnes du trumeau de Moissac. 20
6. Lions du coffret de Burgos. 20
7. Plaque de cuivre champlevé et émaillé 24
8. Inscription du calice de Silos 35
9. Retable de Silos. 54
10. Détail de l'inscription décorative du retable 55
11. Deux personnages peints, au Vieux-Ladoga. 56
12. Détail d'une bande gravée du retable de Silos. 57
13. Abaque d'un chapiteau du mihrab d'El-Hazar (Caire). 57
14. Inscription sur une étoffe orientale (Musée de Vich) 58
15. Détail du bandeau, au revers de la patène de Silos 68
16. et 17. Croix et en or, trouvée dans la patène 69
18. Plan de la monstrance eucharistique. 93
19. Étui en argent . 97
20. Tableau d'autel . 116

TABLE DES MATIÈRES

	Pages.
INTRODUCTION.	VII
Tête antique et colombe eucharistique.	1
Étui arabe en ivoire	9
Coffret arabe à monture limousine	17
Calice ministériel	31
Devant d'autel en cuivre émaillé	41
Retable en cuivre gravé et verni.	53
Patène ministérielle	65
Châsse limousine	73
Châsse limousine	79
Main-reliquaire.	85
Monstrance eucharistique.	91
Étui en argent	97
Pyxide eucharistique	99
Urne de saint Dominique	105
Deux antependium brodés	107
Canons d'autel	115
Miroirs	117
ADDITION ET CORRECTIONS	121
TABLE DES PLANCHES.	123
TABLE DES FIGURES dans le texte	125

ANGERS. — IMPRIMERIE ORIENTALE DE A. BURDIN ET Cⁱᵉ.

ERNEST LEROUX, ÉDITEUR
28, RUE BONAPARTE, 28

Dom MARIUS FÉROTIN
RECUEIL DES CHARTES DE L'ABBAYE DE SILOS
Un volume gr. in-8 20 fr.

HISTOIRE DE L'ABBAYE DE SILOS
Un volume gr. in-8, illustré de figures, de 16 planches hors texte et 2 plans 20 fr.

Ces deux ouvrages ont été couronnés par l'Académie des Inscriptions et Belles-Lettres. Prix Saintour.

Dom P. HENRI QUENTIN
JEAN-DOMINIQUE MANSI ET LES GRANDES COLLECTIONS CONCILIAIRES
Étude d'histoire littéraire, suivie d'une correspondance inédite de Baluze avec le cardinal Casanate, de lettres de P. Morin, Hardouin, Lupus, Mabillon, Montfaucon.
Un volume in-8 5 fr.

R. P. J. TAILHAN
CHRONIQUE RIMÉE DES DERNIERS ROIS DE TOLÈDE
et de la Conquête de l'Espagne par les Arabes, par l'Anonyme de Cordoue.
Un volume in-folio, avec 20 planches en héliogravure 50 fr.

LECOY DE LA MARCHE
LES RELATIONS POLITIQUES DE LA FRANCE AVEC LE ROYAUME DE MAJORQUE
ILES BALÉARES, ROUSSILLON, MONTPELLIER, ETC.
Deux forts volumes in-8 avec carte 20 fr.

Ouvrage couronné par l'Institut. Second prix Gobert.

GUSTAVE CLAUSSE
LES ORIGINES BÉNÉDICTINES
SUBIACO, MONT CASSIN, MONTE OLIVETO
Un beau volume gr. in-8, accompagné de 20 planches hors texte . 12 fr.

www.ingramcontent.com/pod-product-compliance
Lightning Source LLC
Chambersburg PA
CBHW071543220526
45469CB00003B/906